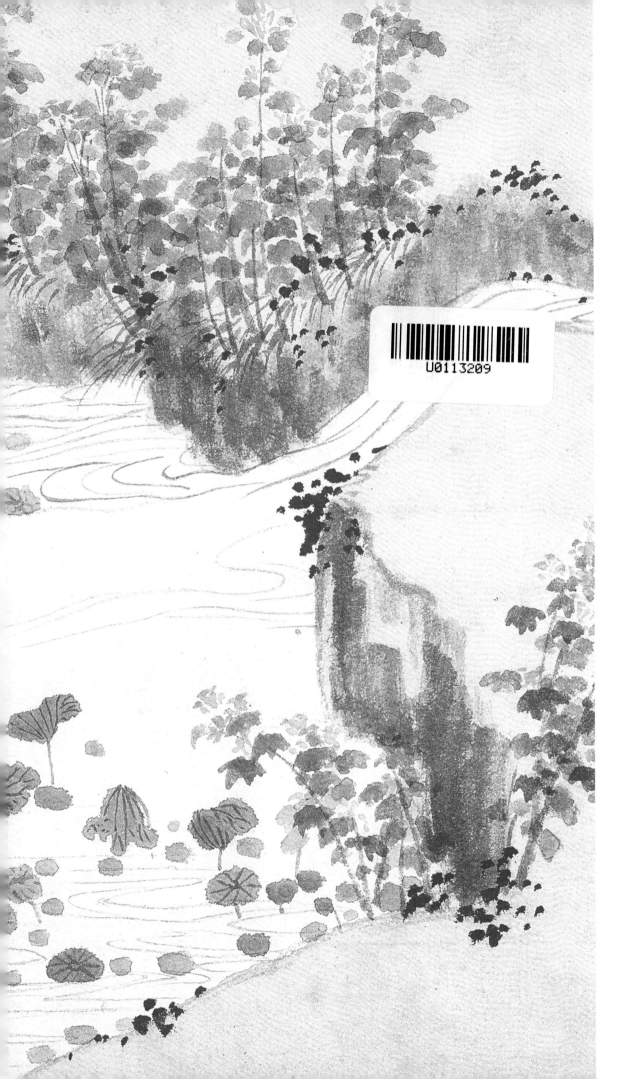

名家

课徒稿

临本

花鸟山水画谱（新版）

沈周

本　社◎编

上海人民美术出版社

本套名家课徒稿临本系列，荟萃了中国古代和近现代著名的国画大师如倪瓒、龚贤、黄宾虹、张大千、陆俨少等人的课徒稿，量大质精，技法纯正，并配上相关画论和说明文字，是引导国画学习者入门和提高的高水准范本。

本书荟萃了作为明四家之一的沈周的花鸟山水画谱和相关作品，分门别类，并配上他的花鸟山水画论，汇编成册，以供读者学习借鉴之用。

图书在版编目（CIP）数据

沈周花鸟山水画谱 : 新版 ／（明）沈周绘. —— 上海：
上海人民美术出版社，2020.3
（名家课徒稿临本）
ISBN 978-7-5586-1626-6

Ⅰ.①沈… Ⅱ.①沈… Ⅲ.①花鸟画－作品集－中国
－明代②山水画－作品集－中国－明代 Ⅳ.①J222.48

中国版本图书馆CIP数据核字（2020）第035146号

名家课徒稿临本

沈周花鸟山水画谱（新版）

绘　　者　沈　周

编　　者　本　社

主　　编　邱孟瑜

统　　筹　潘志明

策　　划　徐　亭

责任编辑　徐　亭

技术编辑　季　卫

美术编辑　萧　萧

出版发行　**上海人民美術出版社**

社　　址　上海长乐路672弄33号

印　　刷　上海巅辉印刷厂

开　　本　889×1194　1/12

印　　张　5.67

版　　次　2020年6月第1版

印　　次　2020年6月第1次

印　　数　0001-3300

书　　号　ISBN 978-7-5586-1626-6

定　　价　58.00元

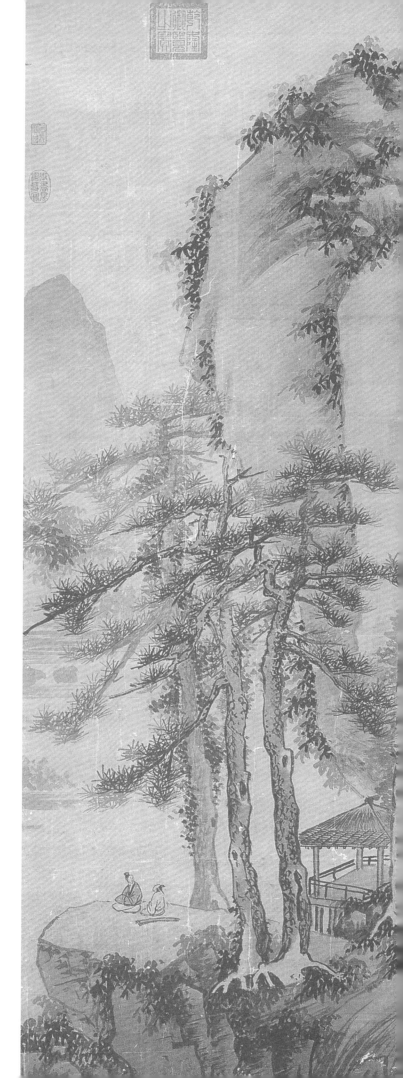

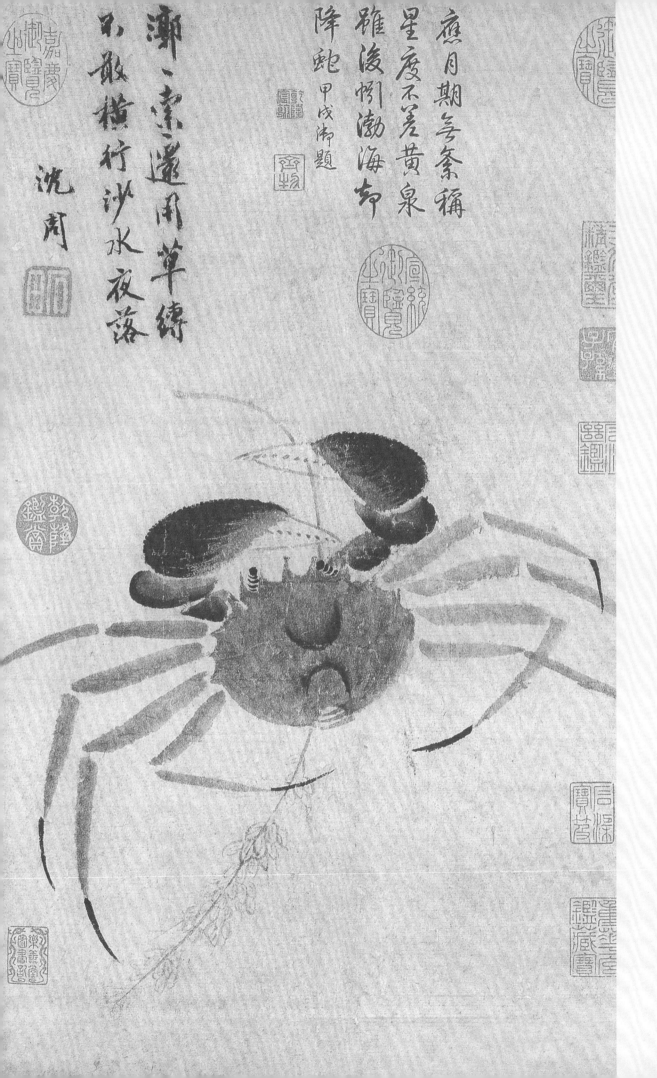

目 录

花鸟

沈周对花鸟画的贡献，首先总结了自徐熙、两宋以来水墨表现花鸟的经验，用山水画的表现手法，也就是点线结合的表现手法来画花鸟，创造出新的程式，为中国花鸟画开辟了新的道路。像山水画一样，他先用墨笔点线结合画好以后，再着浅绛或花青，使之形成素雅清逸的风调。沈周、陈淳、徐渭的水墨写意花鸟，对后来的八大、石涛、"扬州八怪"、赵之谦、吴昌硕、齐白石、潘天寿、刘海粟等人都有很大的影响，中国近现代水墨写意花鸟画的发展创新，就是从沈周一路师承与衍变而来的。

沈周的花鸟写生图册，画有花卉红杏、辛夷、芍药、蜀葵、百合、秋海棠、雁来红、芙蓉、石榴等，画有乳鸭、蝉、青蛙、牛、驴、母鸡、螃蟹、虾、鸽子等动物。画法在没骨与钩花点叶之间，笔墨朴质，设色淡雅，对后世写意花卉有筚路蓝缕之功。

花卉

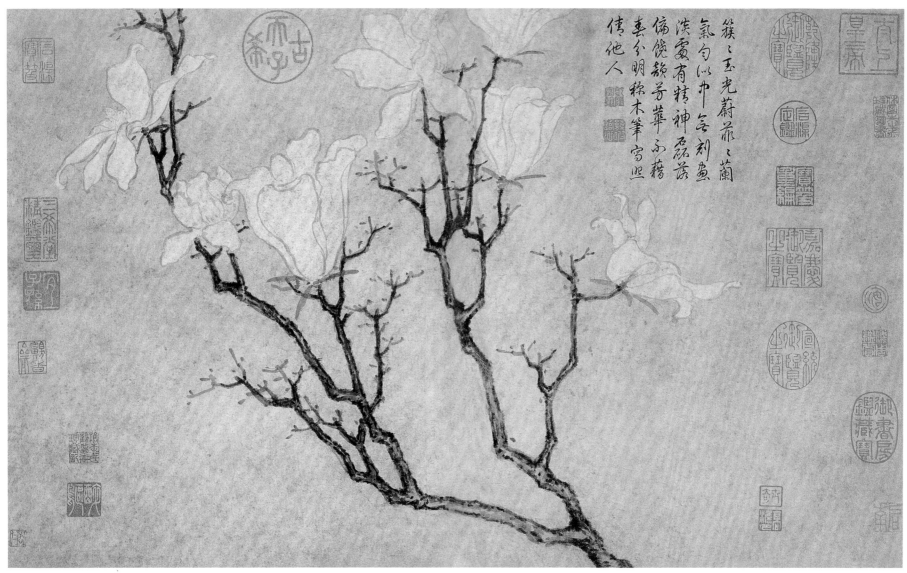

写生册之一

4

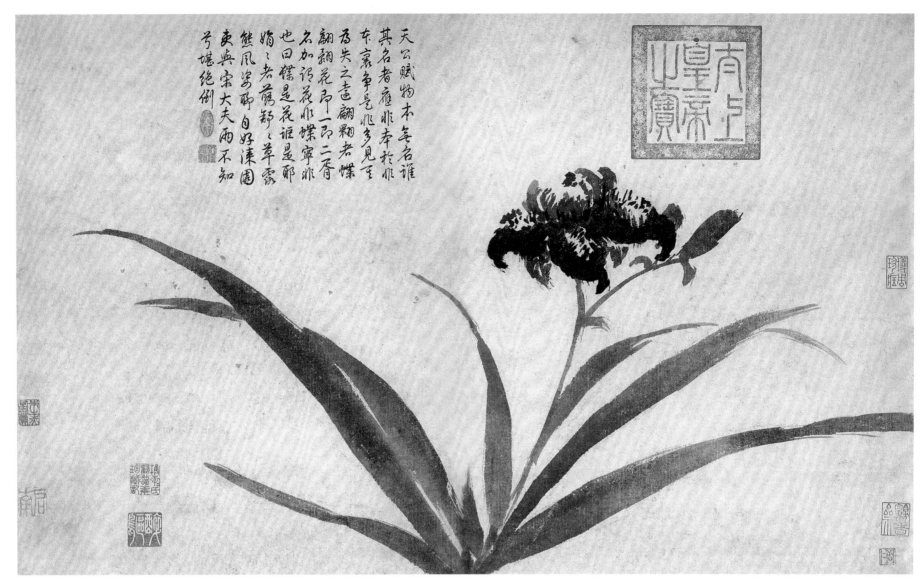

写生册之二

构图简练，画中没有设色，只是用墨，别有一番意味。花卉的叶子用浓墨和淡墨信笔点出，墨色变化跃然纸上。整个画面虽未设色，但墨分五色的效果表现得淋漓尽致。画面给人一种轻松自如的感觉，同时也表现出沈周花鸟画潇洒肆意的主要面貌。

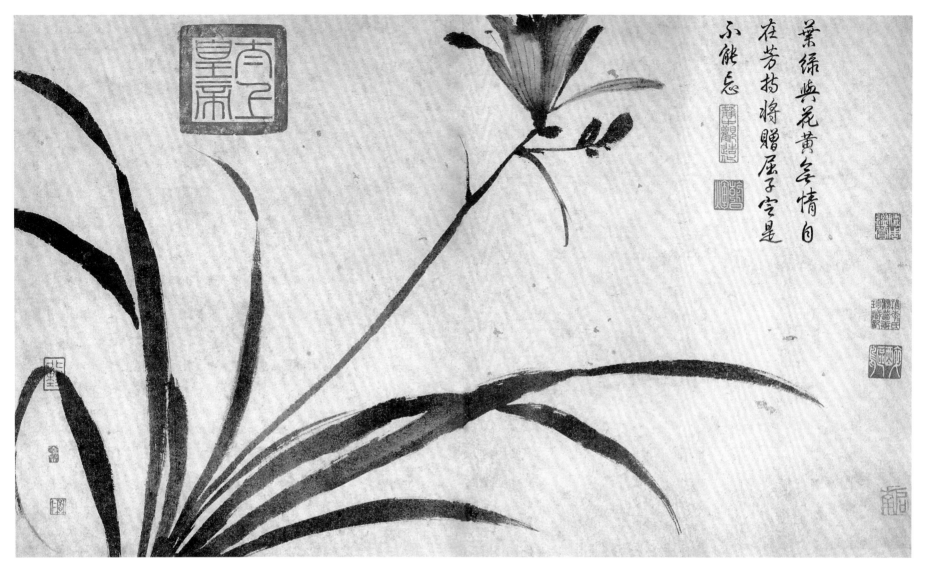

写生册之三

沈周：凡梅、兰于画家为之自有法，行干着花叶，不可以无传而自得也。今予戏染此纸，纷乱烂漫，颇得草木丛蔚之真，其间自有逸气。使专擅之人观之，必以牝牡求其骊黄也。知逸气者，必曰刻鹄不害其为鹜矣。（张宗祥抄本《石田稿·画梅兰序》）

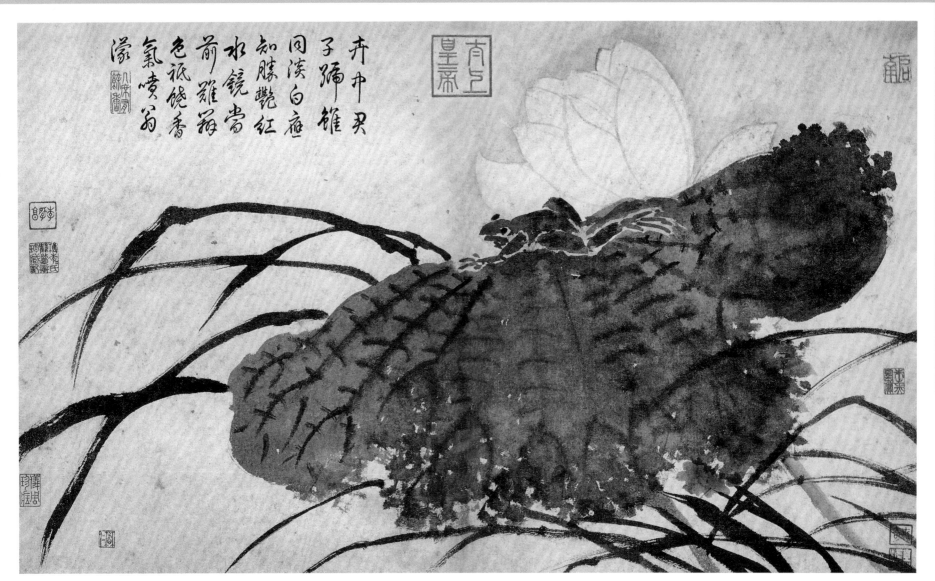

写生册之四

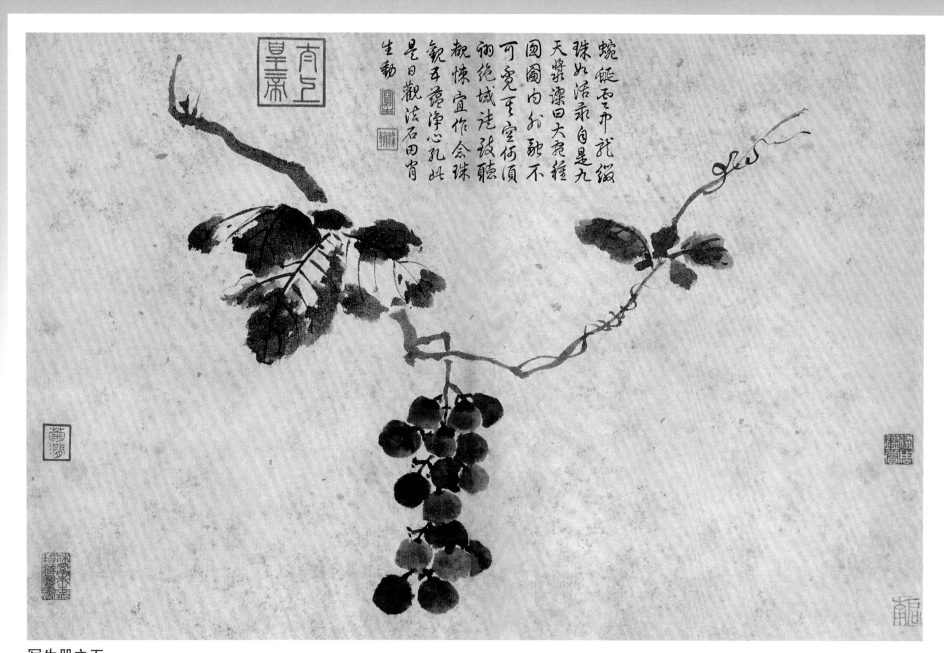

写生册之五

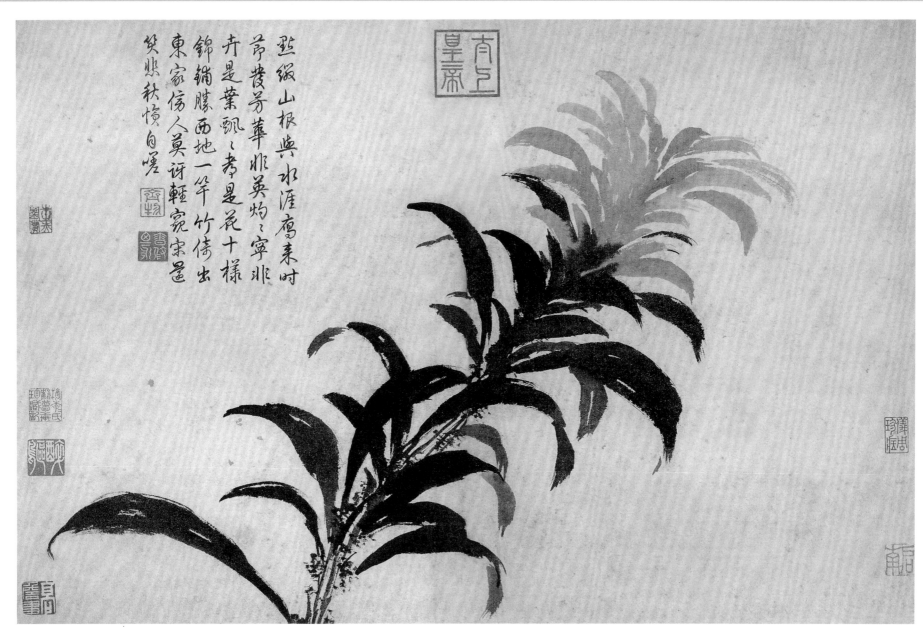

莫怪秋憤自嘆 東家傍人莫誇輕窕宗畫 錦鋪臉西地一竿竹傍出 卉是蕙飄飄春是芘十樣 芳菱芳華非英灼灼寧非 邲綴山根與水涯鴬來時

写生册之六

从它的枝干到它的花、叶都没有轮廓线，全部都是用水墨把它画出来的，但是形象还是比较写实的，这是属于一种小写意的花卉画法。

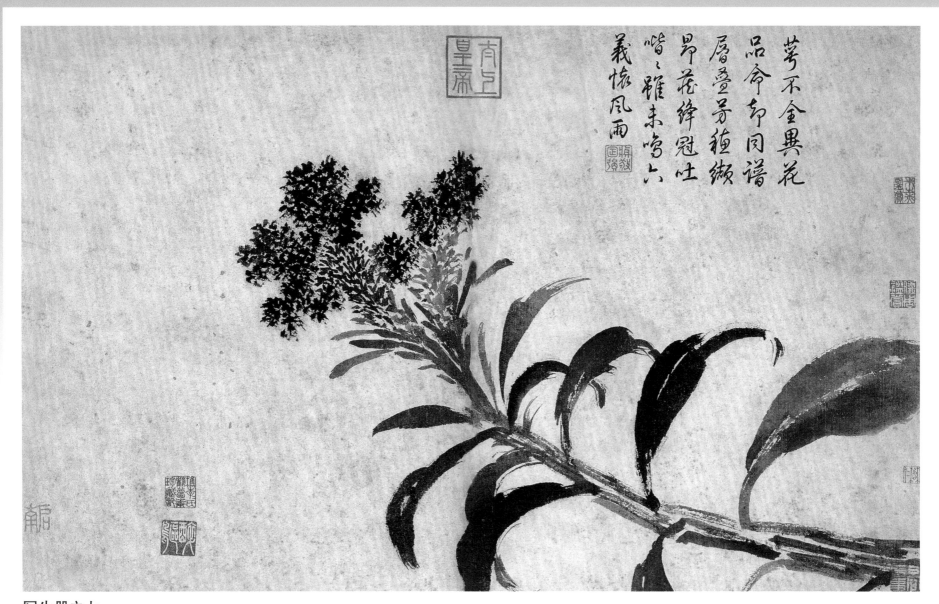

萼不全異花
品命句同譜
屑疊芳種緻
昂花絳冠吐
皆雜未嚶六
羲愫風雨

写生册之七

10

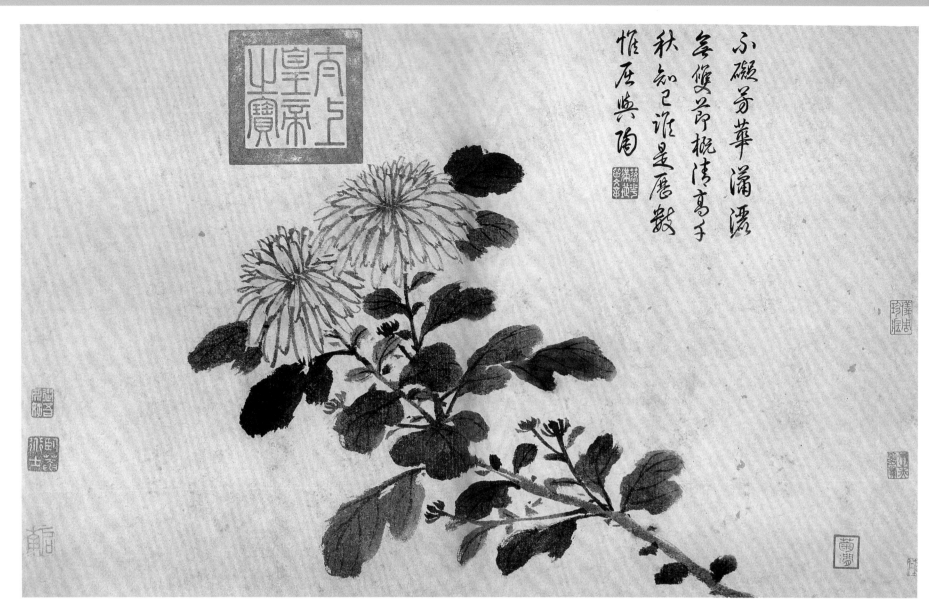

不礙芳華滿溪
毋復艻芋梳清高手
秋知己誰是康敔
惟存興陶

写生册之八

菊花花瓣用线勾出，花朵的浓淡变化区分明显，菊叶则用墨笔顺势点出，显得极为自然生动。菊杆采用中锋用笔，运笔之间尽显浓淡关系，苍劲有力。

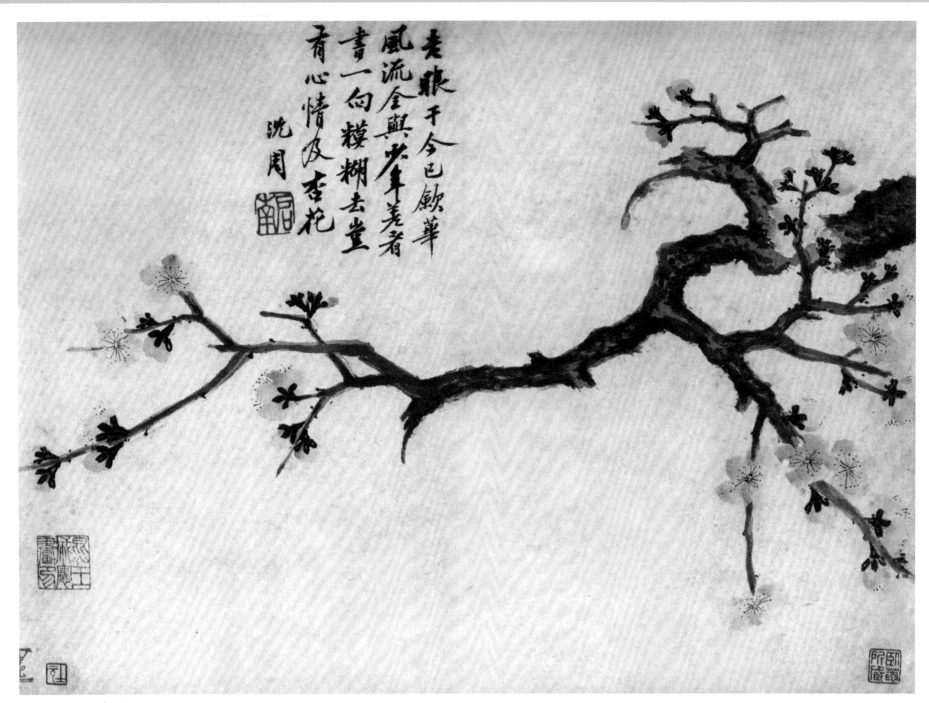

老眼于今已敛华，风流全与少年差。看书一向模糊去，岂有心情及杏花。

卧游图册（杏花图）

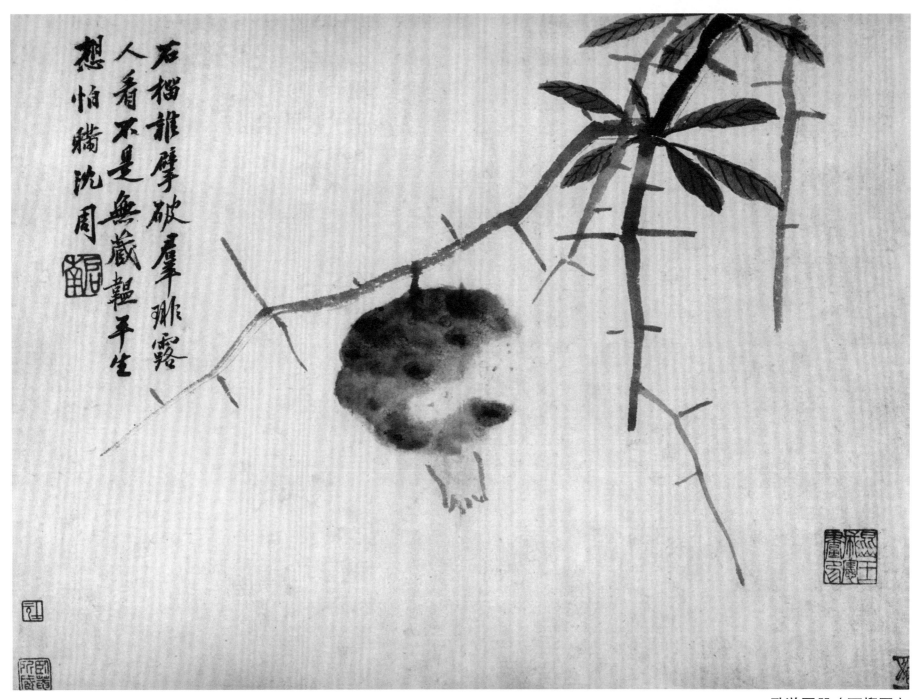

石榴谁擘破，群珫露人看。不是无藏韫，平生想怕瞒。

卧游图册（石榴图）

石榴谁擘破,群珫露人看。不是无藏韫,平生想怕瞒。

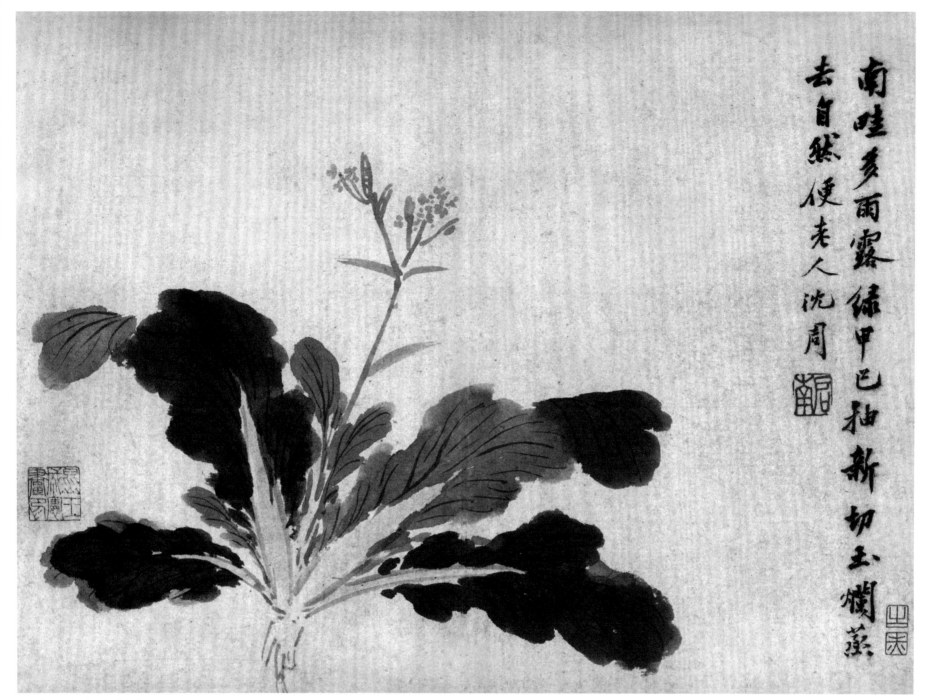

南畦多雨露，绿甲已抽新。切玉烂蒸去，自然便老人。沈周

卧游图册（菜花图）

南畦多雨露，绿甲已抽新。切玉烂蒸去，自然便老人。

沈周画的白菜，带有一点写意的画法，白菜帮子还是用线条勾出来的，但是勾的也非常简单。

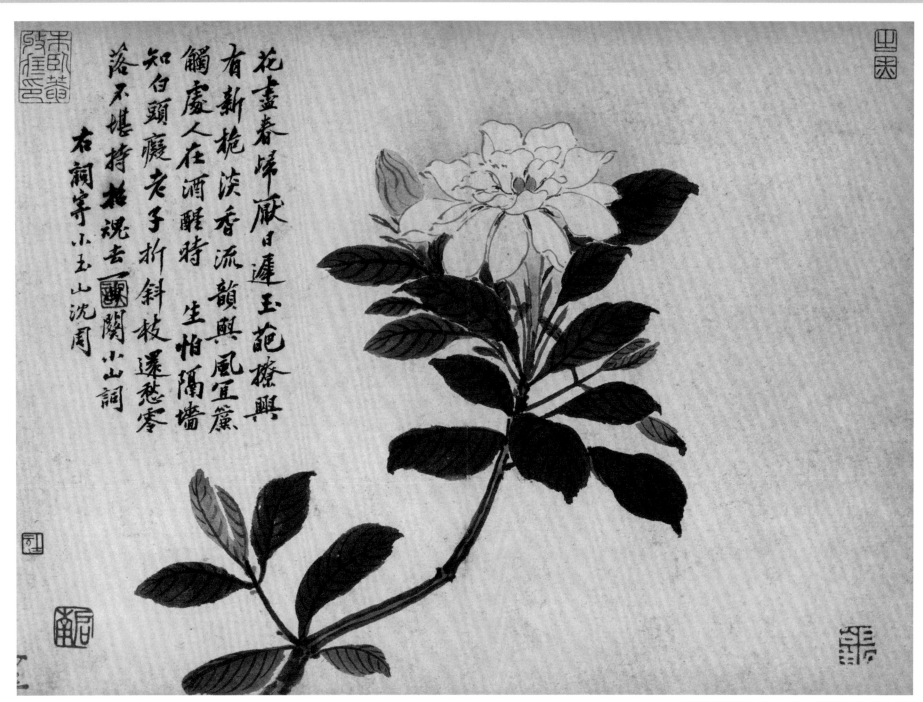

花尽春归厌日遍，玉葩撩兴有新栀。淡香流韵与风宜，帘触处、人在酒醒时。知白头痴老子，折斜枝，还愁零落不堪持。右祠寄小玉山沈周词

卧游图册（小玉山·题栀子花图）

花尽春归厌日迟，玉葩撩兴有新栀。淡香流韵与风宜，帘触处、人在酒醒时。
生怕隔墙知，白头痴老子，折斜枝，还愁零落不堪持。招魂去、一曲小山词。

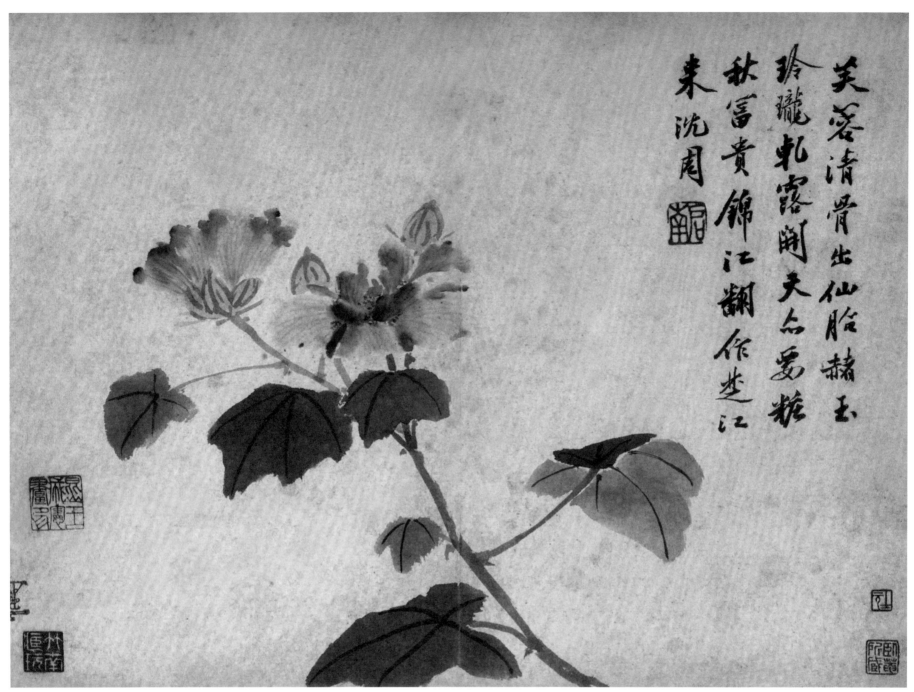

芙蓉清骨出仙胎，赭玉玲珑轧露开。天亦要妆秋富贵，锦江翻作楚江来。沈周

卧游图册（芙蓉图）

芙蓉清骨出仙胎，赭玉玲珑轧露开。天亦要妆秋富贵，锦江翻作楚江来。

该画所绘的主要内容就是芙蓉以红色信笔点出，复以白粉勾丝，叶则用淡青色没骨法点出，整幅画面浓淡、干湿，运用得当，墨色淋漓，兼工带写。画面给人一种挥洒自如，潇洒肆意的感觉。可见沈周的花鸟画已从早期以清新淡雅为主转向以潇洒肆意为主。

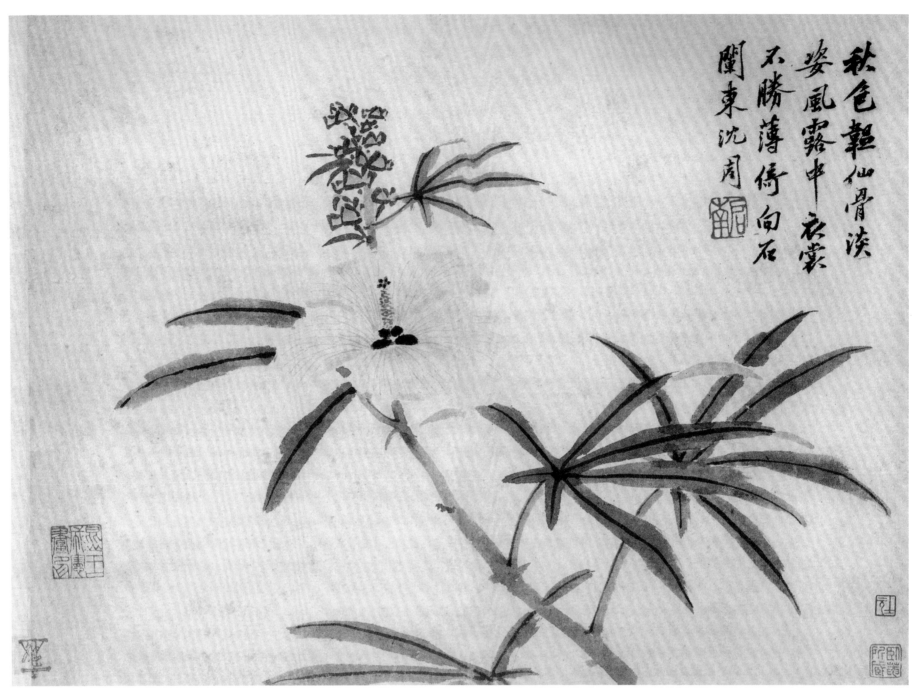

秋色韞仙骨淡
姿風露中衣裳
不勝薄倚向石
闌東沈周

卧游图册（蜀葵图）

秋色韫仙骨，淡姿风露中。衣裳不胜薄，倚向石阑东。

此画以淡墨画枇杷，墨色清润淡雅，薄而透明，是即兴神来之笔。枇杷剪裁得体，运笔流畅，结构严谨。沈周的花鸟虫草等杂画，或水墨，或设色，其笔法与墨法，在欲放未放之间，以后经过陈淳的继承与发展，开启了徐渭的泼墨写意，而又经八大山人、"扬州八怪"的推波助澜，形成了一股巨大洪流，在发展中国写意花鸟画上，沈周的作用和影响是不可忽视的。

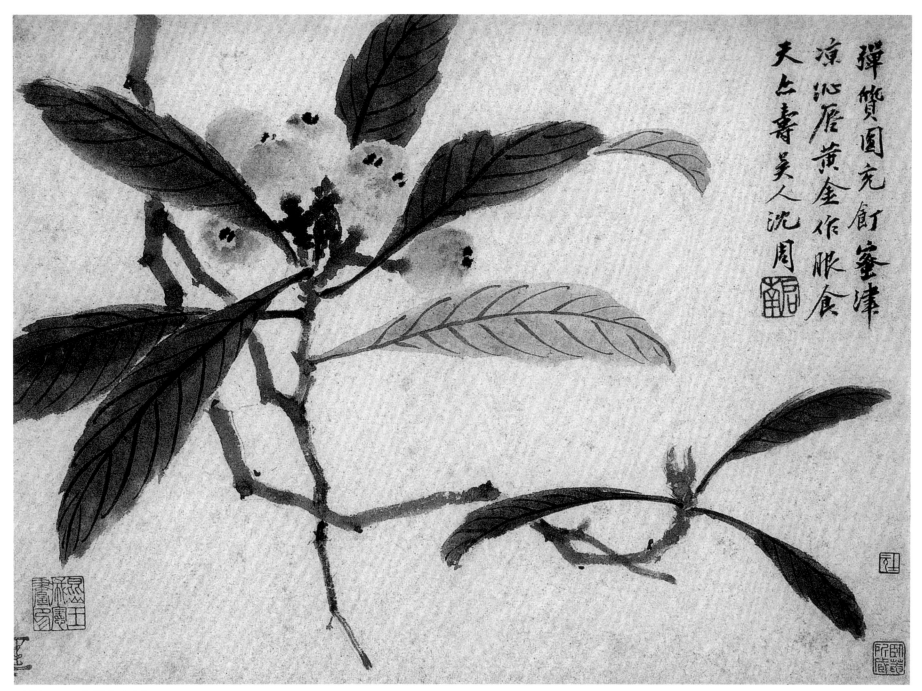

弹质圆充饥，密津凉沁唇。黄金佗服食，天上寿吴人。

卧游图册（枇杷图）

弹质圆充饥，密津凉沁唇。黄金佗服食，天上寿吴人。

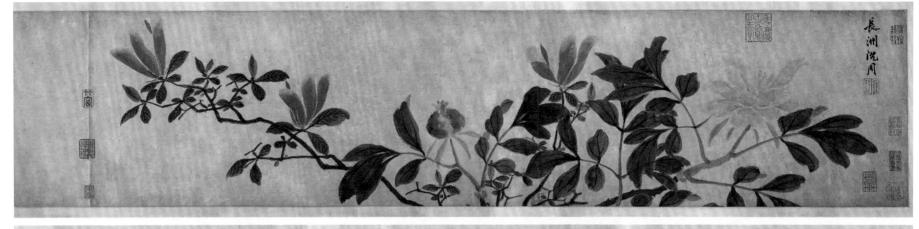

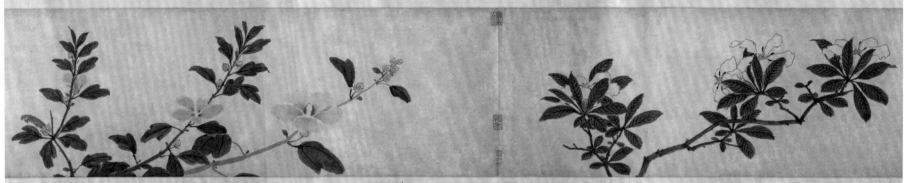

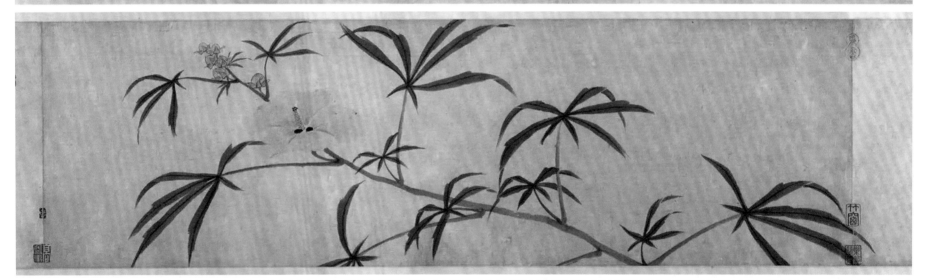

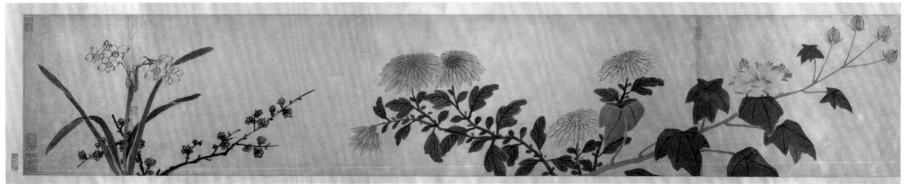

四季花卉图卷

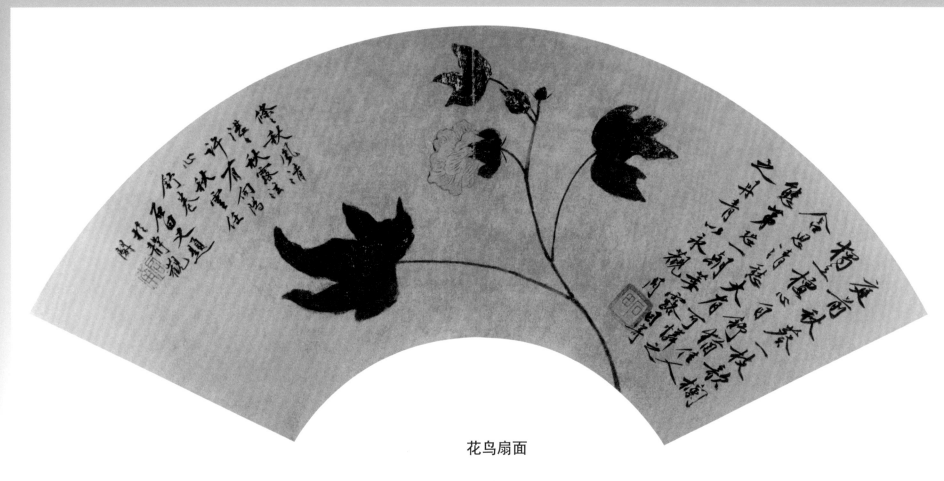

花鸟扇面

条条秋风清，湛湛秋露泫。许有向阳心，秋云任舒卷。

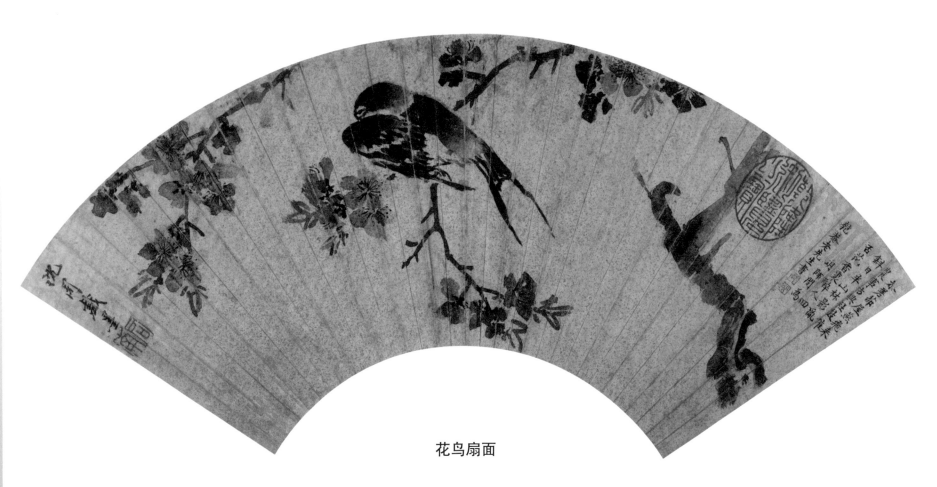

花鸟扇面

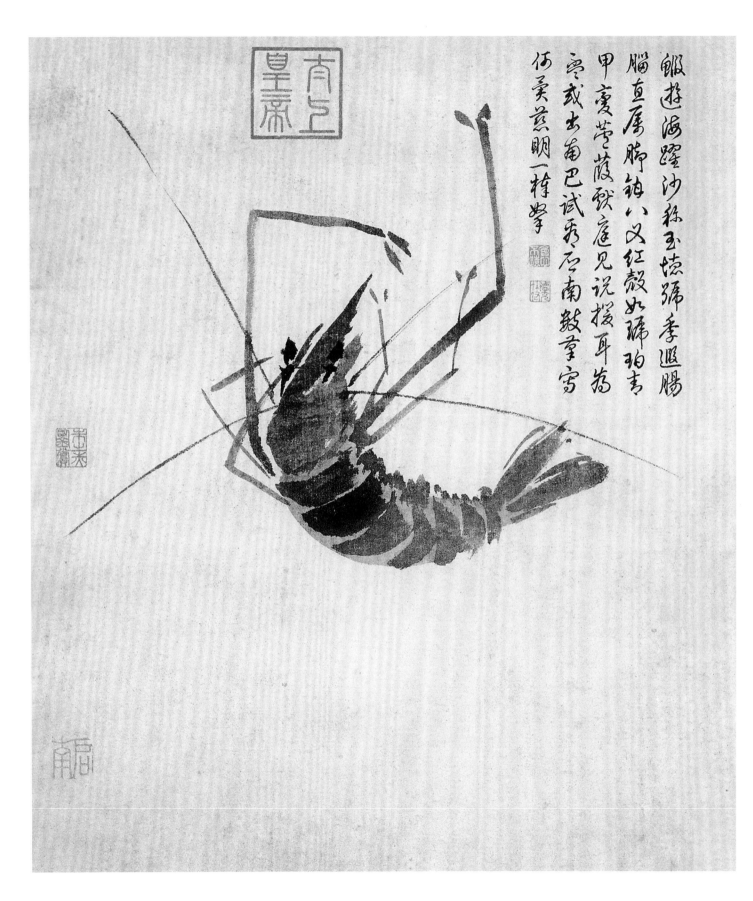

写生册之九

沈周：余始工山水，间喜作花果、草虫，故所蓄古人之制甚多，率尺纸残墨，未有能兼之者。近见牧溪一卷于匏庵吴公家，若果有安榴、有来檎、有秋梨、有芦橘、有薜荔，花有菡萏，若蔬有菰薯、有蔓菁、有园苏、有竹萌，若鸟有乙鸟、有文凫、有鹊鸽，若鱼有鲈、有鲑，若介虫有郭索、有蛤、有螺。不施采色，任意泼墨沈，俨然若生，回视黄筌、舜举之流，风斯下矣。（《遐庵谈艺录·题南宋法常（水墨写生卷）》）

賦形造物信多奇
不顧屬乾又
象類彀軍汽來
詩郭索實館終
為高波斯無腸
應淺於巾直有
骨惟看向表披
逸調重膏玉脂日
可惜江淨月明
時畫圖以示能說
偶櫓旭之百別整
里不戚十門分進
餘汽得置筋
何為

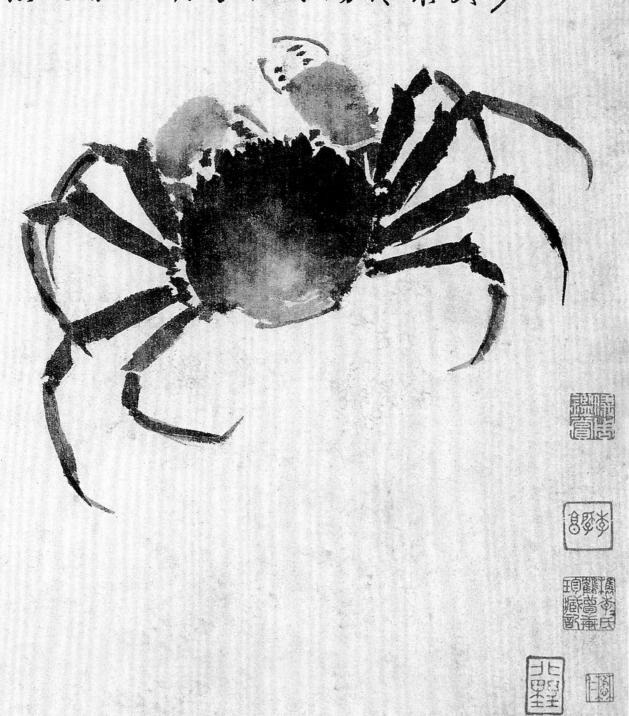

写生册之九

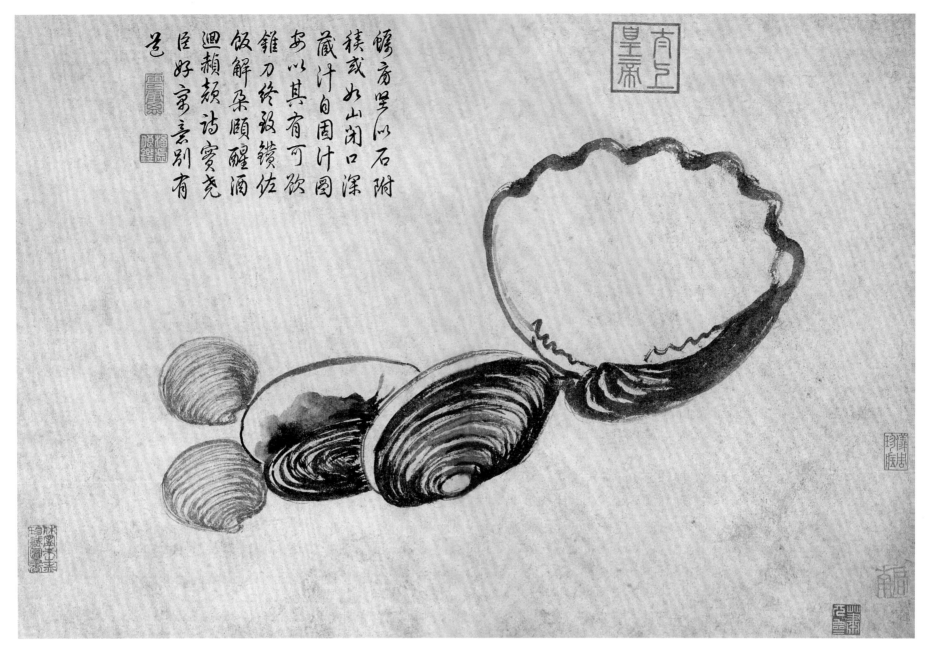

蚌房黑如石附
積或如山閉口深
藏汁自固汁圖
安以其有可飲
錐刀終致鎖佐
飯解柔顧醒酒
迴賴頻詩賓竟
臣好字言別有
志

写生册之十

沈周："我于蠢动兼生植，弄笔还能窃化机。明日小窗孤坐处，春
风满面此心微。"戏笔此册，随物赋形，聊自适闲居饱食之兴。若以画求
我，我则丹青之外矣。（《石渠宝笈续编·沈周<写生>一册》）

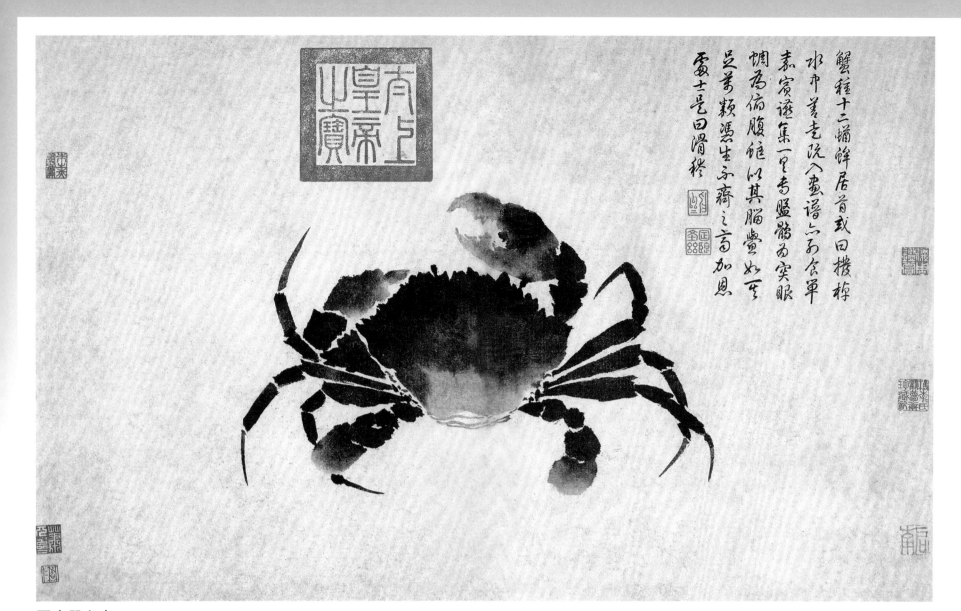

蟹稻十二幅鮮居首或曰撥棹
水平著去院入畫譜六不而食單
素質諺集一星奇監骸而突眼
惆為俯腹館以其腦瑩如至
吳莘穎憑生不齋之高加恩
蚤士亮曰滑稽

写生册之十一

24

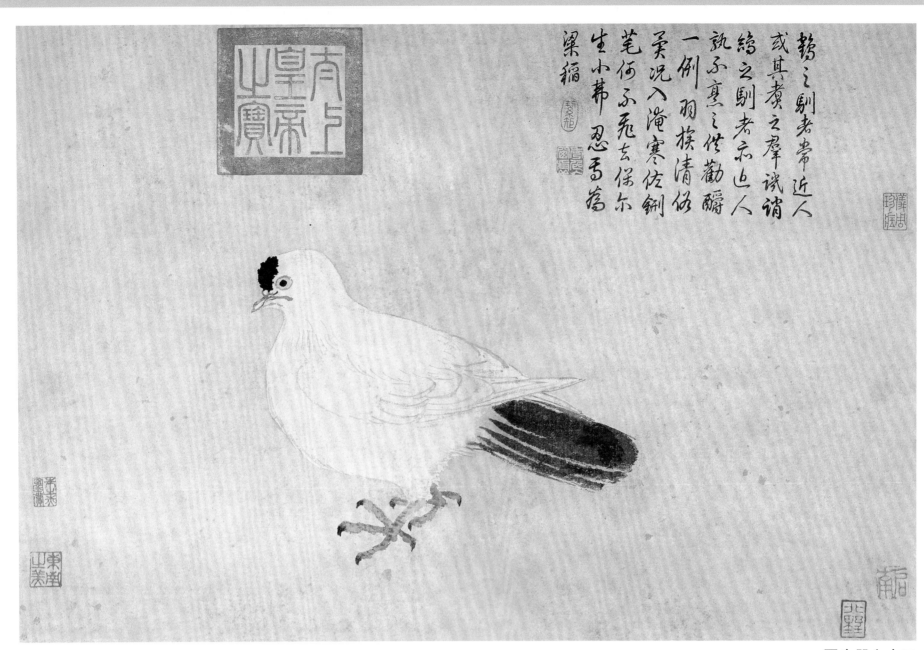

鸽之驯者常近人
或其黠之群议诮
绘之驯者亦近人
孰不熟之佻劝醨
一例羽揆清修
吴况入淹寒佐铜
笔何不兔玄保尔
生小幞忍雪为
梁稻

写生册之十二

25

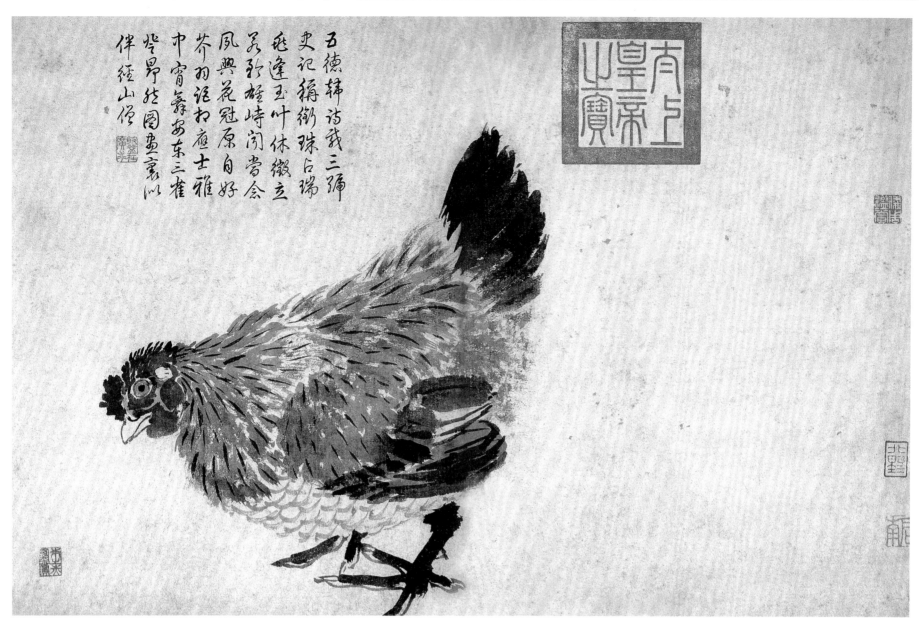

写生册之十三

　　母鸡用没骨水墨法绘制，画中温文尔雅的墨韵，
显得秀雅而不乏沉厚。

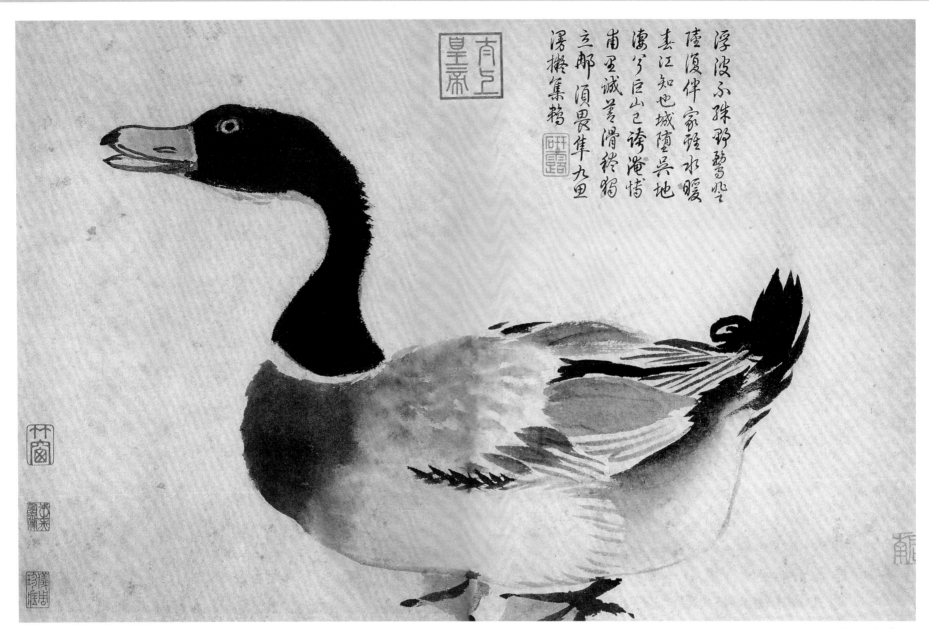

浮波不孫野鶩然
陸復伴家鵝水暖
去江知也城隨吳地
濤兮巨山已誇淹憐
甫至誠善滑移麴
立邨須畏隼九里
潯橋集鵝

写生册之十四

27

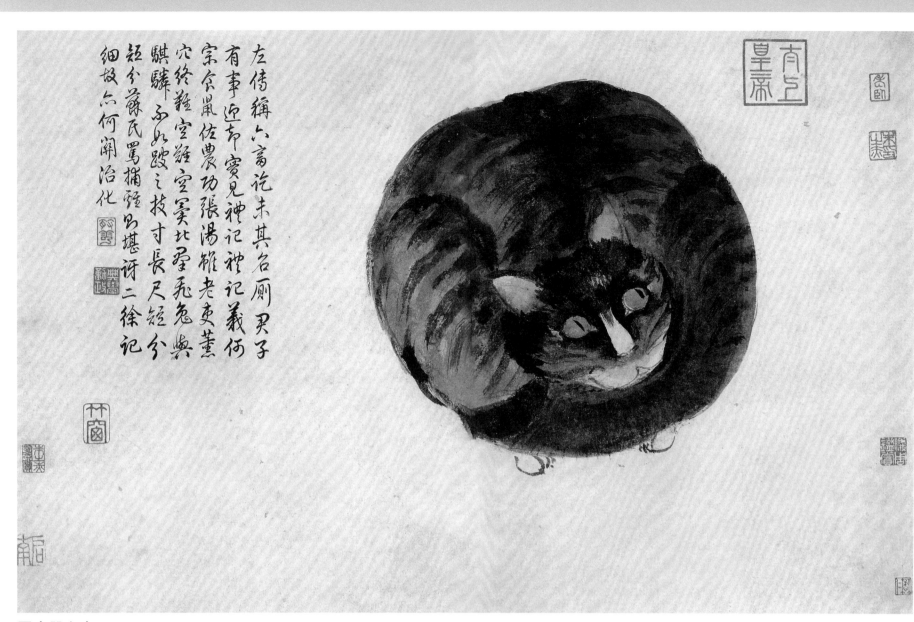

左傳稱六畜詎末其名一厠冥子
有事迎市賓見神記神記義何
宗食鼠佐農功張湯雞老吏董
穴終難空經室竇北壘兔危與
駏驉不如跂之技寸長尺短分
超分蘇氏罵捕經品堪訝許二徐記
細故六何關治化

写生册之十五

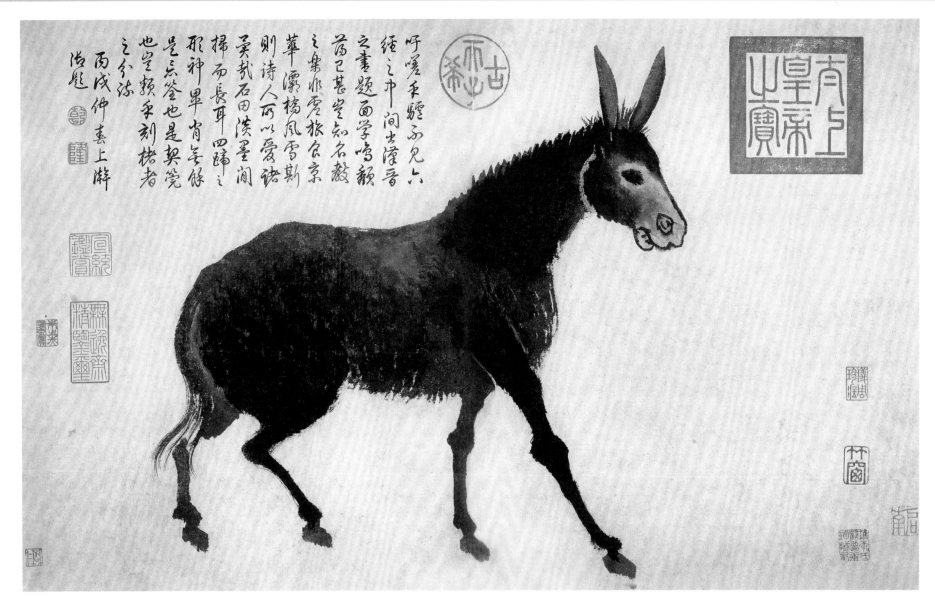

写生册之十六

　　沈周是公认的"吴派"领袖，山水为其特长，而花鸟动物画取法南宋牧溪、元人墨戏及水墨淡彩写意法，亦别创一格，成就亦著。

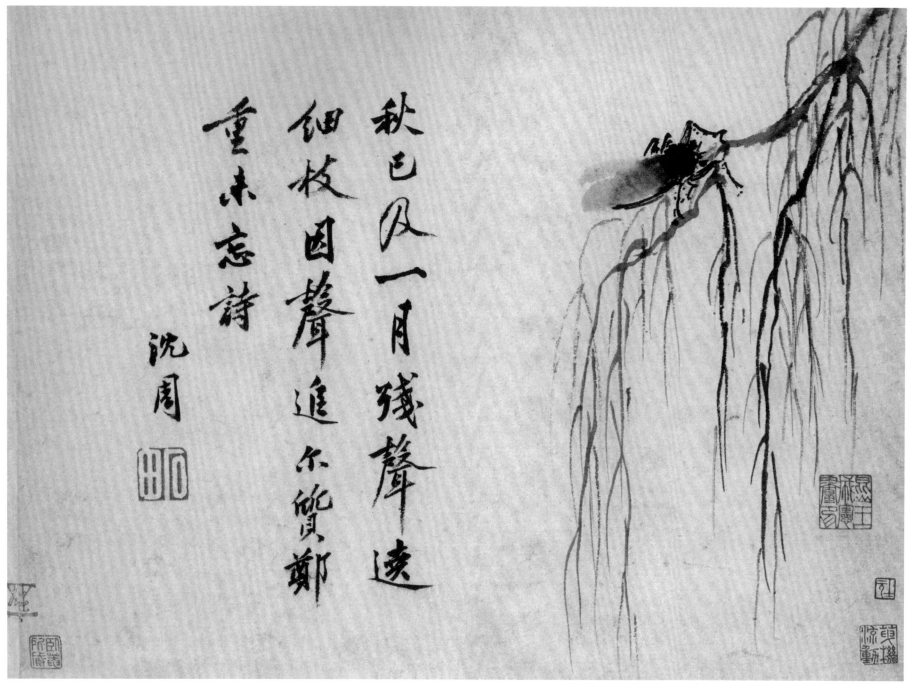

卧游图册（秋柳鸣蝉图）

秋已及一月，残声达细枝。因声追尔质，郑重未忘诗。

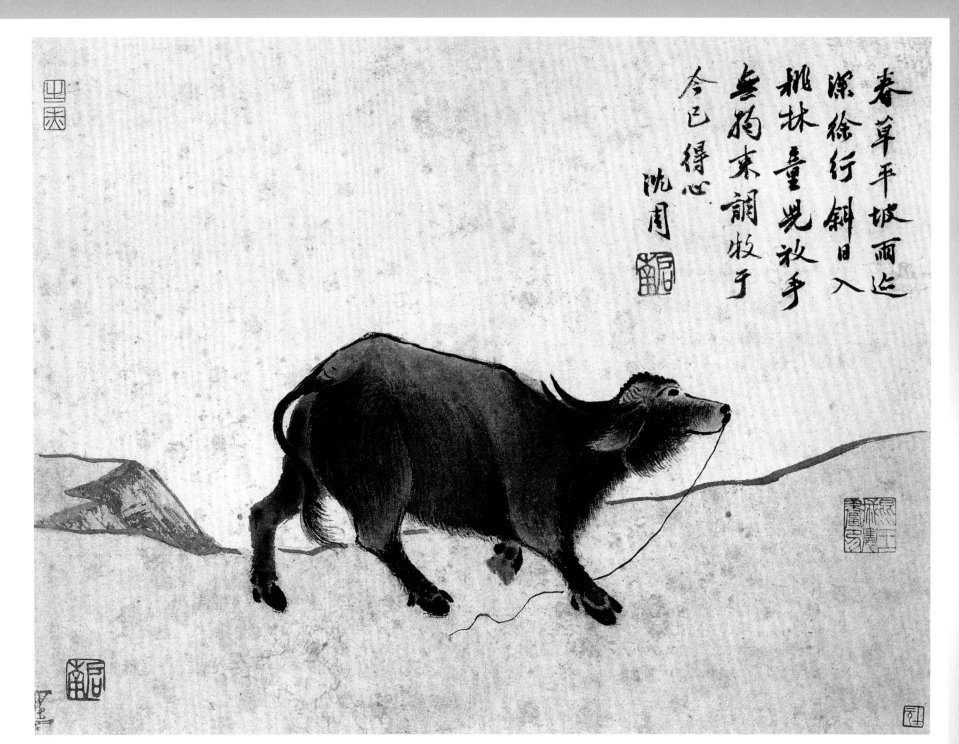

春草平坡雨迹深，徐行斜日入桃林。童儿放手无拘束，调牧于今已得心。

卧游图册（平坡散牧图）

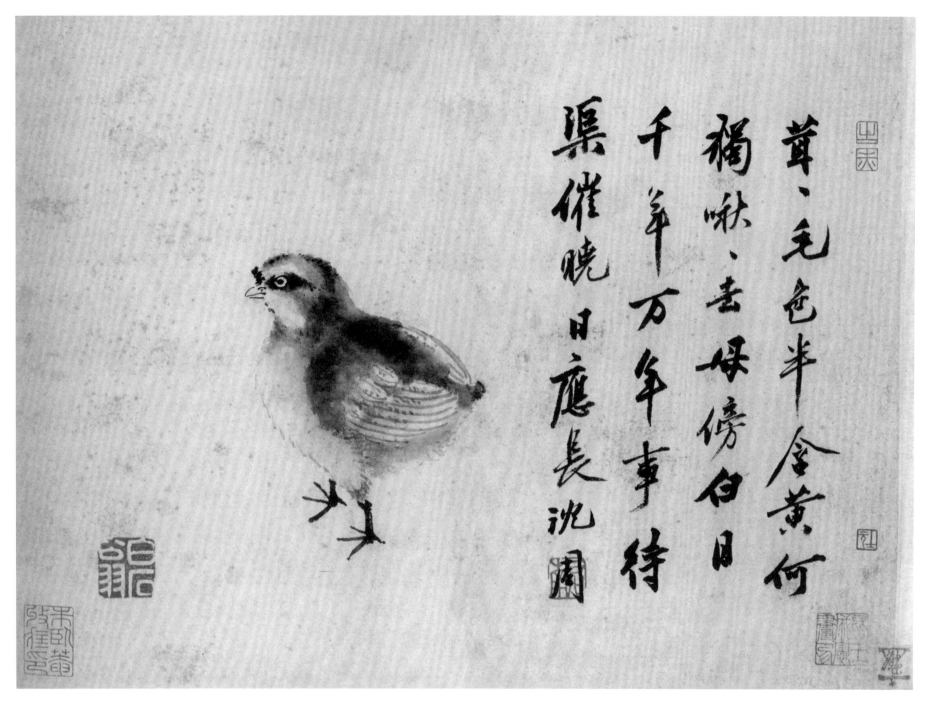

卧游图册（雏鸡图）

茸茸毛毛半含黄，何独啾啾去母旁。白日千年万年事，待渠催晓日应长。

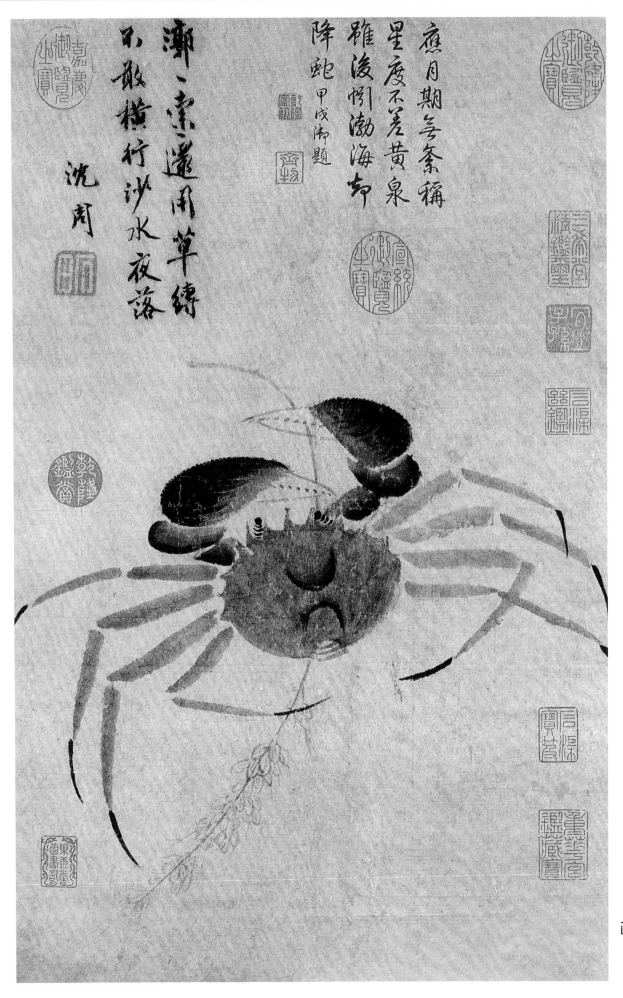

画郭索图

郭郭索索，还用草缚。不敢横行，沙水夜落。

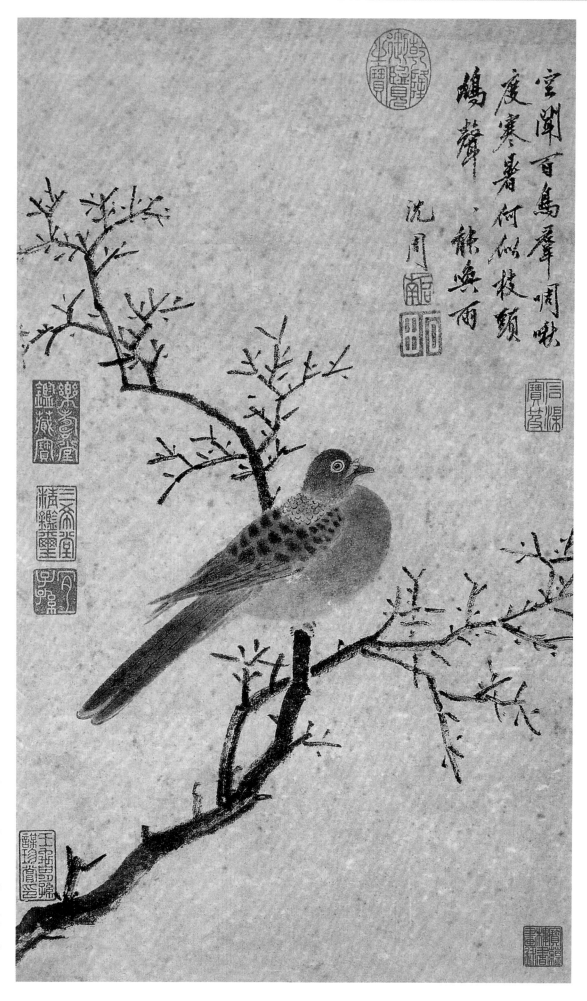

鸠声唤雨图

空闻百鸟群，啁啾度寒暑。何似枝头鸠，声声
能唤雨。

该作品所画斑鸠立于枯枝之上。在出枝的疏密
关系等方面表现得非常恰当。在技法方面，勾染被
点运用恰到好处。分析这幅作品清晰淡雅的绘画特
色，这也是沈周花鸟画作品的主要特色。

山水

山水画论

　　国初金华宋学士(濂)每见峦容川色，谓是上古精华，不忍舍去，其好古之心为何如哉！予居荒僻，无可目击其胜，但以毫楮私想象之，措　涂抹，又不能探绘事之旨，惟徒劳于心尔。然绘事必以山水为难。南唐时称董北苑独能之，诚士大夫家之最；后嗣其法者，惟僧巨然一人而已。迨元氏，则有吴仲圭之笔，非直轶其代之人而追巨然，几及之。是三人，若论其布意立趣，高闲清旷之妙，不能无少优劣焉，以巨然之于北苑，仲圭之于巨然，可第而见矣。近求北苑、巨然真迹，世远兵余，已不可得；如仲圭者，亦渐沦散。间睹一二，未尝不感士夫之脉仅若一线属旒也，亦未尝不叹其继之难于今日也。此幅予从刘完庵(珏)所临，中间妄有损益处，终自生涩。于其所好，弗自以烦，譬之盲者，不挝埴无以得途也。他日挟之以游金华，见学士之所不舍者，然后更加润色之，未知果能否耶？

　　　　——《式古堂书画汇考》画卷二十五

　　余早以绘事为戏，中以为累，今年六十，眼花手颤，把笔不能久运，运久苦思生。至疏花散木，剩水残山，东涂西抹，自亦不觉其劳矣。

　　　　——《汪氏珊瑚网名画题跋·沈石田自题画册》

　　尝阅孟端(王绂)所作，或竹石小幅，或古木新梢，清简疏旷，笔意幽然，人自有不可造及之处。偶过东楼书院，命余点全《黄鹤山樵画卷》残阙，笔墨之余，复出此图，鉴赏之下，令人气清神爽，与平日所见者霄壤悬绝。繁中置简，静里生奇，山水辏聚，树石纵横，自始至末，屡阅屡胜，且村落顿放，情致交错，气脉贯通，若长江一泻，愧拙手必不能造及，端翁生平得意之妙，点染之精，无出于是，可与《辋川》同归藻翰。

　　　　——《石渠宝笈·明王绂<江山渔乐图>》

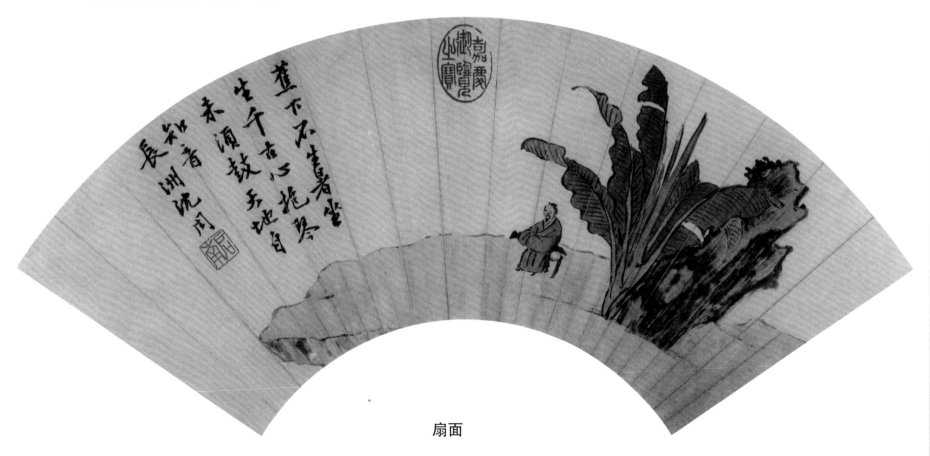

扇面

蕉下不生暑，坐生千古心，抱琴未须鼓，天地自知音。

画之渊源，法从荆(浩)、关(仝)以下，往往纵横不一，独于马远，遒逸秀拔，高出当世。生平所见真迹，约略数本，此卷江山浩阔，笔势豪迈，亦数本中之得意作也。俞(和)、宋(濂)二公题语精确。予于史明古(鑑)斋头把玩，复得借归饱阅三日，始知古人用笔，各有精意所寄者，顾(恺之)、陆(探微)之法，莫为后世无传焉。

——《石渠宝笈·宋马远<江山万里图>》

余尝见钱舜举(选)作此图，今又见是卷，运笔傅色，人指谓松雪学士(赵孟頫)，非其手不能臻妙如此，岂舜举当时亦爱此而仿为之耶？公绶(姚绶)先生鉴为赵伯驹，直其家制耳。至乎无谄无骄之意，又非胸中固有其象而后能言之，此是松雪度越人处，可不尚哉！

——《石渠宝笈·元赵孟頫<甕牖图>一卷》

倪云林先生清洁高尚，诗画自娱，家藏古迹成帙，癖好荆、关二公画，爱其笔法洁素也。闻云林先生中年得荆浩《秋山晚翠图》，如获名宝，为建"清閟阁"悬之，时对之卧游神往，常至忘膳，以是先生下笔风趣冷冷然不凡。予生平最喜先生笔法，寓目几四十余幅，靡不心醉。马齿今年八十，又见此卷，水竹清华，老槎秀石，过于荆、关两家胸次矣。

——《石渠宝笈·元倪瓒<水竹居图>》

大痴黄翁，在胜国时以山水驰声东南，其博学惜为画所掩。所至三教之人杂然问难，翁论辩其间，风神疏逸，口如悬河，今观其画亦可想见其标致。墨法、笔法深得董、巨之妙，此卷全在巨然风韵中来，后尚有一时名辈题跋，岁久脱去，独此画无恙，岂翁在仙之灵而有所护持耶？旧在余所，既失之，今节推樊公重购而得，又岂翁择人而阴授之耶？节推莅吾苏，文章政事，著为名流。雅好翁笔，特因其人品可尚，不然，时岂无涂朱抹绿者，其水墨淡淡，安足致节推之重如此？初，翁之画亦未必期后世之识，后世自不无扬子云也。噫！以画名家者，亦须看人品何如耳，人品高则画亦高，古人论书法亦然。

——《石渠宝笈三编·元黄公望<富春山居图>》

小卷笔须约束，要全纤巧，非大轴广帧，放笔烂漫，信手而成，觉易易耳。观者当念老眼加一倍看法可也。

——《石渠宝笈三编·明沈周画<山水>一卷》

朱君性甫(存理)久欲予仿倪云林墨法为溪山长卷，予辞不能。云林在胜国时，人品高逸，书法王子敬(王献之)，诗有陶(渊明)、韦(应物)风致，画步骤关仝，笔简思清，至今传者一纸百金。后虽有王舍人孟端学为之，力不能就简而致繁劲，亦自可爱。云林之画品，要自成家矣，余生后二公又百年，捉风捕影安可视之易易而妄作。

——《石渠宝笈·沈石田<仿云林山水>》

云林(倪瓒)、子久(黄公望)并祖荆、关，而古木寒林、石山水竹，则元镇(倪瓒)尤为擅场。余此作犹存荆、关遗意，而更济以倪、黄之法者也。

——《石渠宝笈续编·<枯木竹石>》

云林先生戏墨，江东人家以有无为清俗。此笔先生疏秀迭常，然非丹青焙耀，人人得而好之，于此而好者，非古雅士不可。先生之道，殆见溢于南而流于北矣。

——《石渠宝笈·题元倪瓒（松亭山色）一轴》

此图方壶(方从义)先生所作，用米氏之法，将化而入神矣。观之正不知何为笔何为墨，必也心与天游者，始可诣此。先生观化已久，遗迹在人间，如可想见其风骨，敬题是绝，少寄仰止云。

——《石渠宝笈三编·题元方从义画<云林钟秀>》

今之画家无不效法宋、元，而竟不得其奥解。余尝梦寐深求，间为入室弟子，余未越其藩篱也。此册自谓切要，循乎规矩格法，本乎天然，一水一石皆从耳目之所睹，记传其神采。著笔之际，凝心定思，意在笔先，所谓多不可减，少不可逾，真薄有所得，将求同志一证可否。

——台湾历史博物馆编印：《明代沈周、文徵明、唐寅、仇英四大家书画集》

山水之作，本画而有之，其来尚矣。山水无有定形，随笔之及而已耳，然亦在人运致也。余作画特游戏，此卷留心二年始就绪，观者自能知其工拙。

——《清河书画舫·＜仙山楼阁图＞》

王叔明(蒙)先生为赵文敏公甥，耽博六书，苍颉、李斯，古篆、汉隶，篆集奇字成帙，授国子博士。先生请归，隐居黄鹤山。山之巅筑"呼鹤庵"，闭迹二十年，摹临古迹，各造其妙。倪高士尝造其庵，赏玩其画，题句有"苹花梦醒秋吟迥，黄鹤峰前展画图"之什，则其画之品格知矣。此卷笔法秀润，布置有则，非胸次有天然之趣焉能游神三昧如此，观毕怃然，自叹平生短于此矣。

——《十百斋书画录·王蒙＜山水卷＞》

吴仲圭(镇)得巨然笔意墨法，又能逸出其畦径，烂漫惨澹，当时可谓自能名家者。盖心得之妙，非易可学，予虽爱而恨不能追其万一。

——《式古堂书画汇考·石田仿吴仲圭笔意并题》

以水墨求山水形似，董、巨尚矣。董、巨于山水，若仓、扁之用药，盖得其性而后求其形，则无不易矣。今之人皆号曰"我学董、巨"，是求董、巨而遗山水，予此卷又非敢梦见董、巨者也。

——《沧洲趣图》题跋

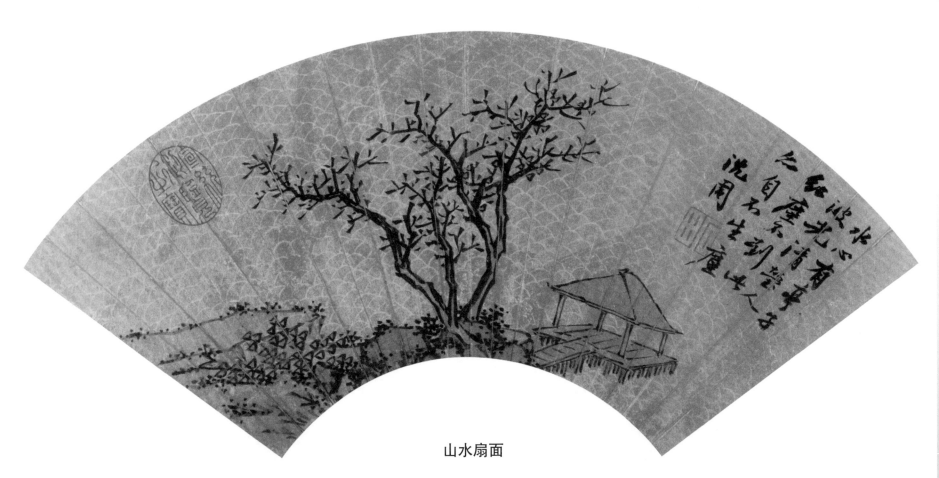

山水扇面

水心有亭子，波光清莹人。红尘不到此，亦自不生尘。

山水作品

沈周山水画主要艺术特色是：笔墨上，既汲取宋院体和明浙派的硬度和力感，下笔刚劲有力，运用比较整饬的山石轮廓线条和斫拂式的短笔皴法，同时又保留元人的含蓄笔致，如较多的中锋用笔和松秀的干皴，于凝重中显浑厚；墨色受吴镇的影响，酣畅淋漓，又注意浓淡变化，故磅礴而又苍润。这种笔墨形式，苍中带秀，刚中有柔，既改变了元人的过于柔软，加强了笔道的"骨梁"作用，又避免了浙派的过分外露而流于一味霸悍。

在山水的构图造境方面，无论繁复和简略，都强调山川恢阔的"势"，一改元人空寂之境；又着意于朴实的"质"，于"拙中寓巧"，有别于浙派的刻意雕琢。故其山水境界，平淡、质朴、宏阔。

沈周不仅仿摹元四家，汲取精华，而且追溯元四家之本源。元四家都是继承北宋董、巨、米芾等大家的技法，且都表现江南景色。所以沈周也苦心学习董、巨与米芾。在他的融汇董、巨的技法中又注入了更多的人世的怡悦之情，这是他迥于元人学董、巨多取其平淡幽寂之趣的地方。这一种亲切的平易近人的笔致也是他理想的人格精神的体现。

卧游图册

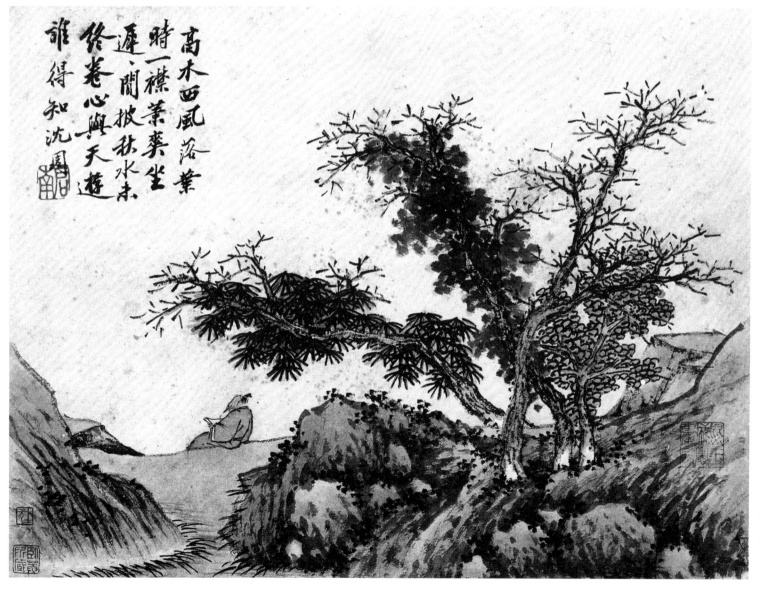

卧游图册

高木西风落叶时，一襟萧爽坐迟迟。闲披秋水未终卷，心与天游谁得知。

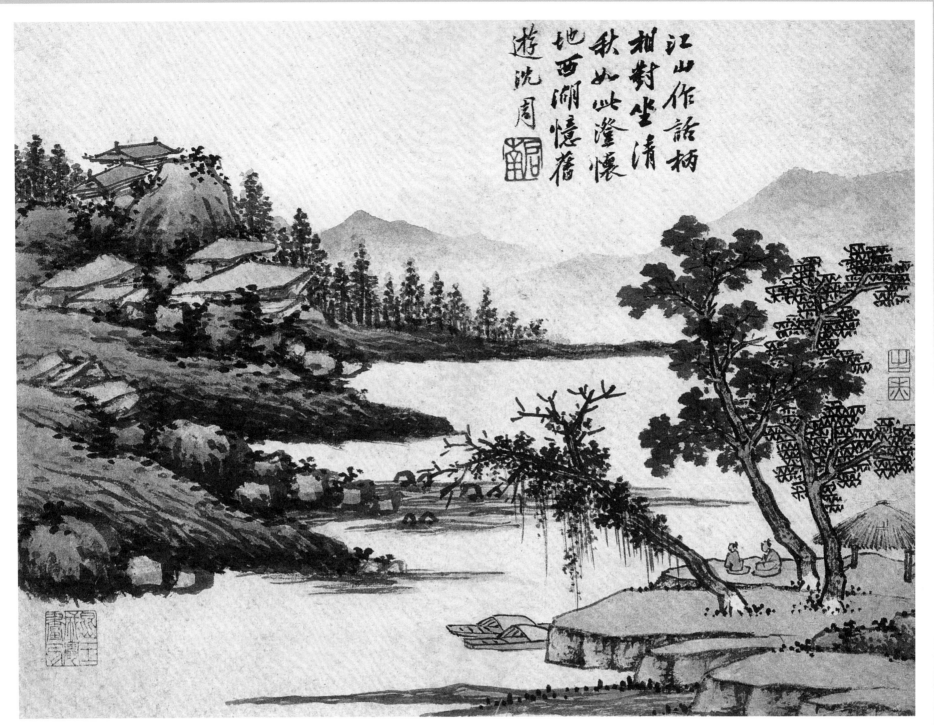

江山作话柄
相对坐清秋
如此澄怀地
西湖忆旧游
游 沈周

卧游图册（江山坐话）

江山作话柄，相对坐清秋；如此澄怀地，西湖忆旧游。

沈周的山水画，有的是描写高山大川，表现传统山水画的三远之景。而大多数作品则是描写南方山水及园林景物，表现了当时文人生活的悠闲意趣。

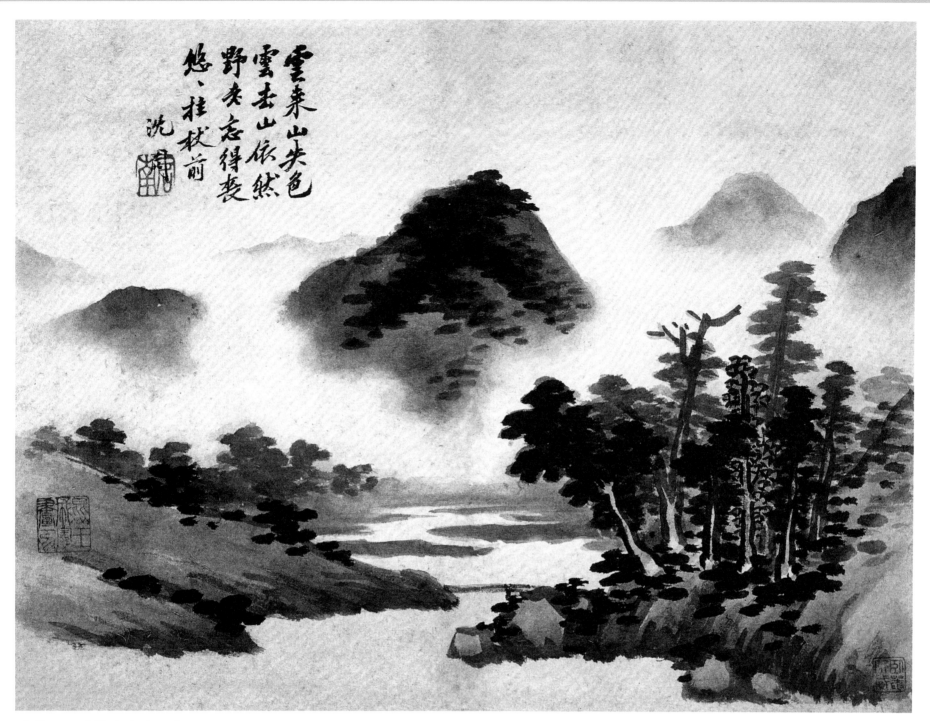

云来山失色
云去山依然
野老忘得丧
悠悠挂杖前
沈

卧游图册（仿米山水图）

云来山失色，云去山依然，野老忘得丧，悠悠挂杖前。

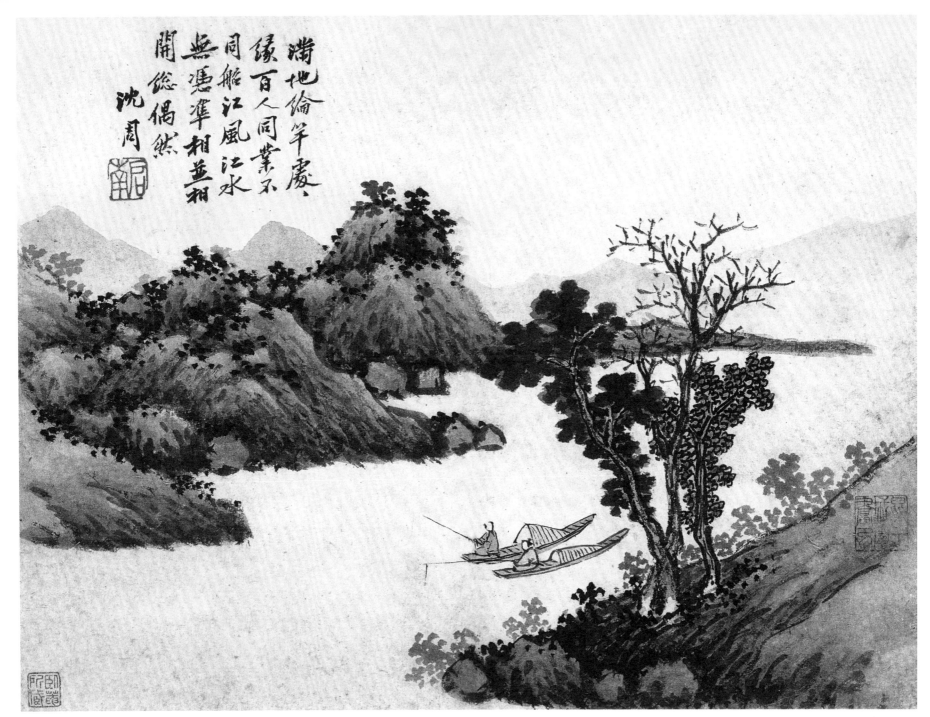

卧游图册（秋江钓艇图）

满池纶竿处处缘，百人同业不同船。江风江水无凭准，相并相开总偶然。

构图平稳，无论繁复或简略之景，充满平和怡悦的气氛。笔墨塑造的山水景物自然地透出蓬发的生气。一改元人冷寂虚空之境界，又得元人"平淡天真"之意趣。为吴门画派建立起来新的审美典范。

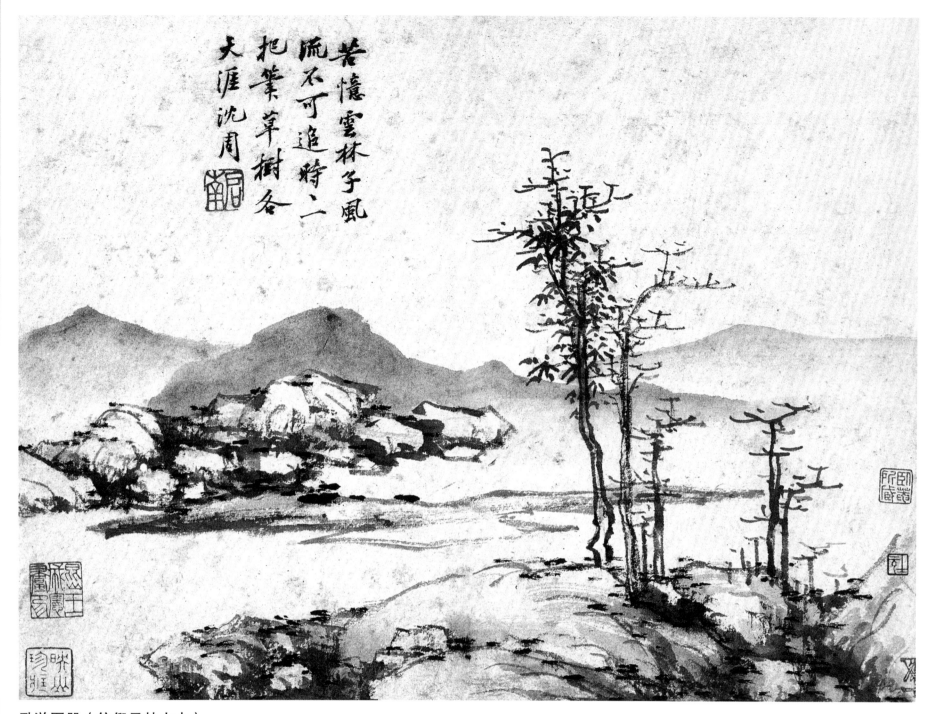

苦憶雲林子風
流不可追將一
把葉草樹各
天涯沈周

卧游图册（仿倪云林山水）

　　苦忆云林子，风流不可追。时时一把笔，草树各天涯。

　　沈周的山水画上追黄公望。画中描绘有水流绕行的山中景致。

画家主要以披麻皴画山石，笔法温厚，墨色浑润。

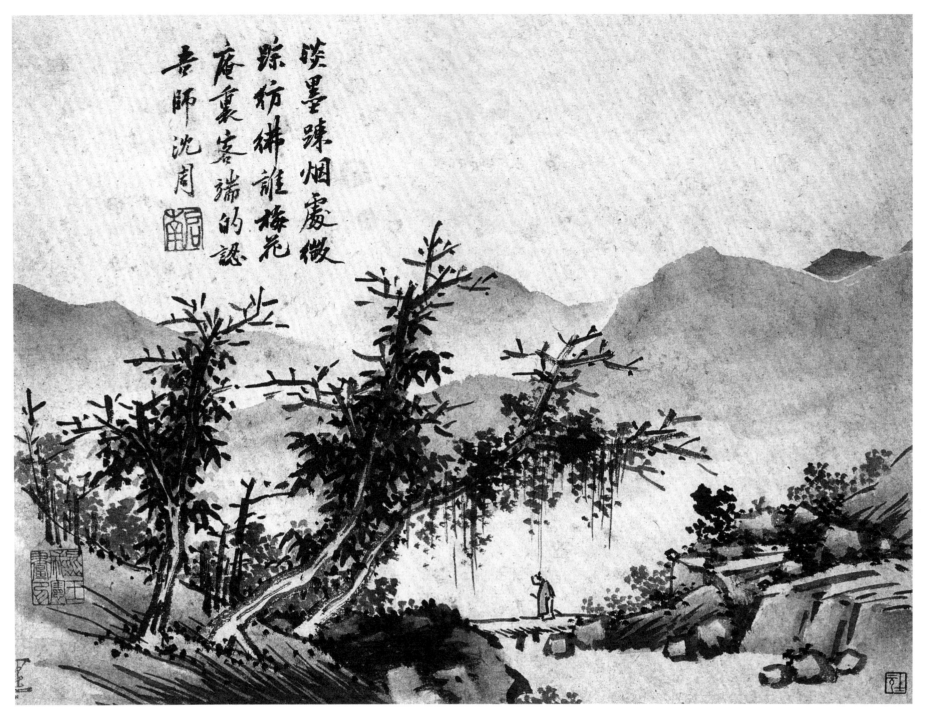

淡墨疎烟處
微踪彷彿誰
庵裏客梅花
端的認吾師 沈周

卧游图册（秋景山水图）

淡墨疏烟处，微踪仿佛谁，梅花庵里客，端的认吾师。

沈周的绘画融南入北，弘扬了文人画的传统。将南宋的苍茫浑厚与北宋之壮丽清润融为一体，他这种诗风与画格相结合，使所作之画，更具有诗情画意。

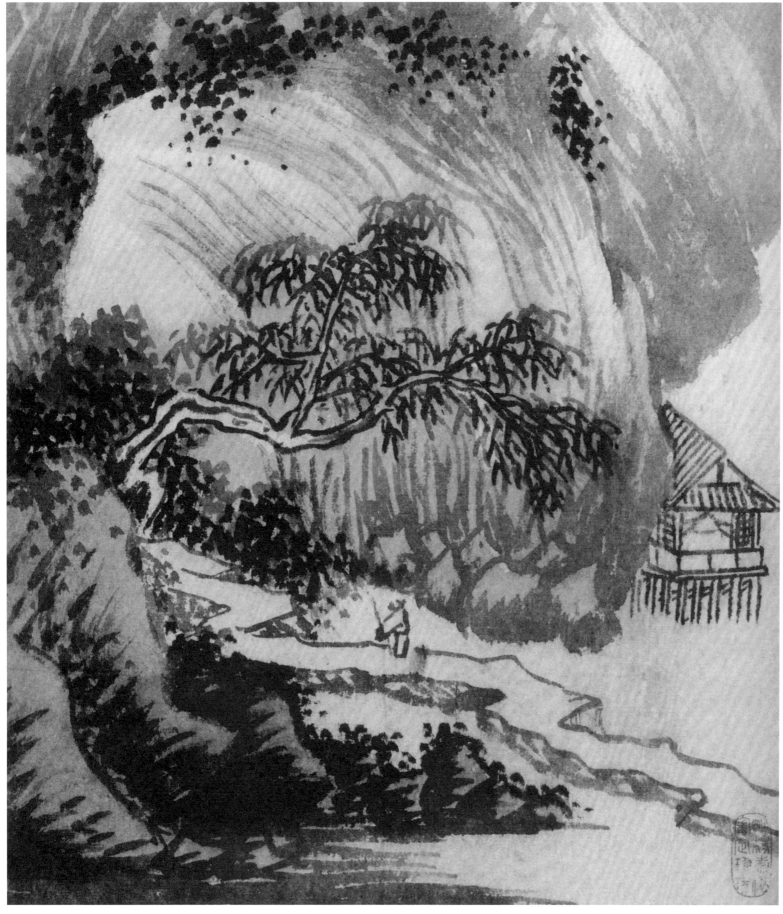

吴中山水图册选一

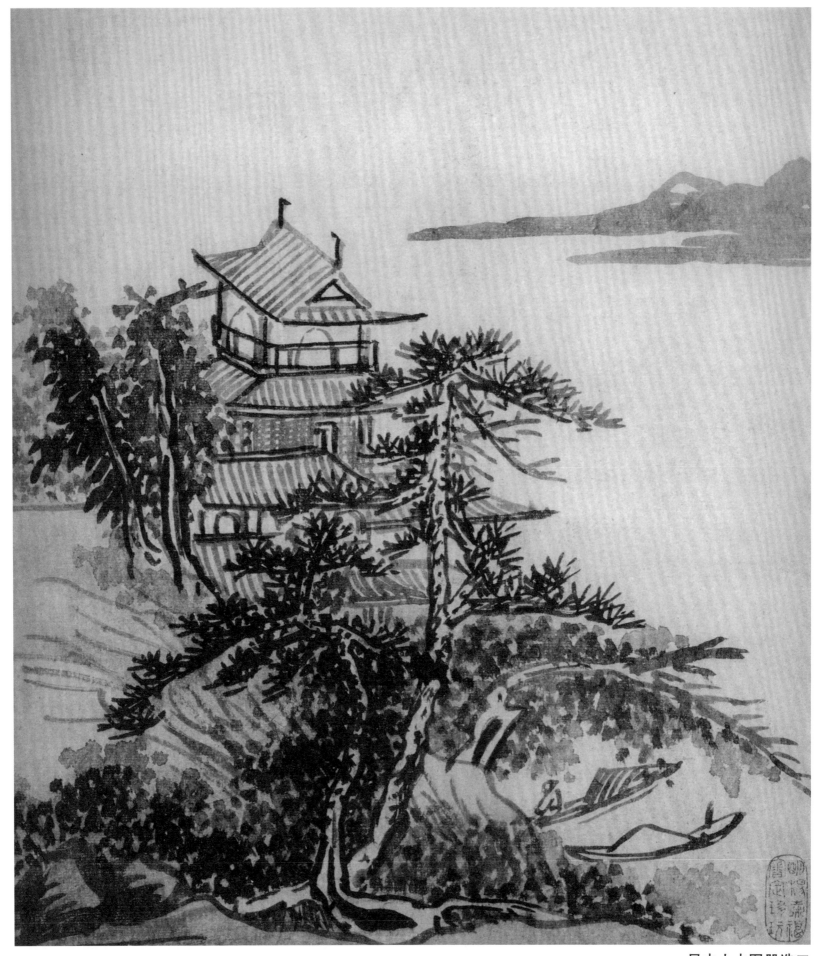

吴中山水图册选二

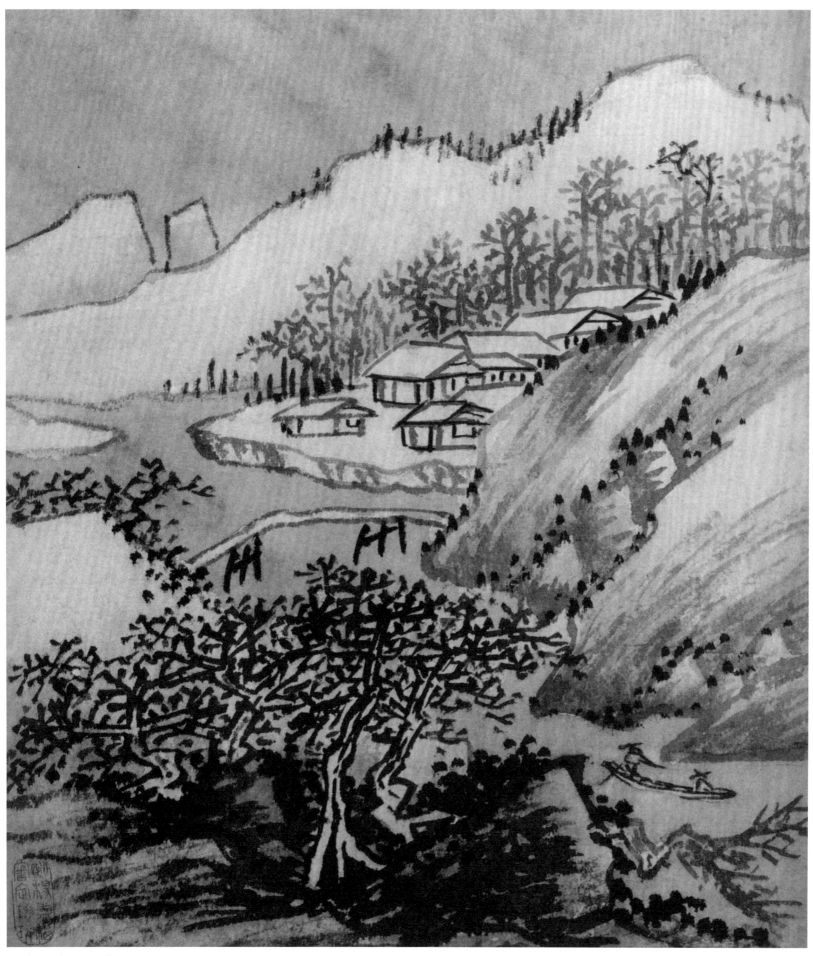

吴中山水图册选三

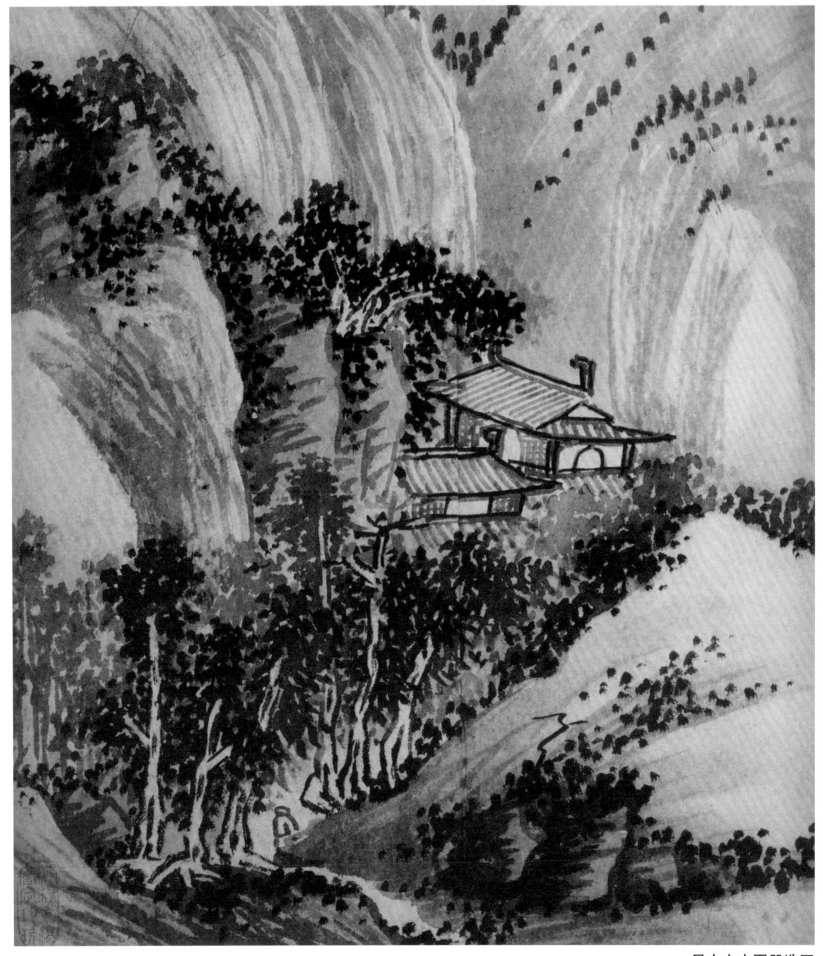

吴中山水图册选四

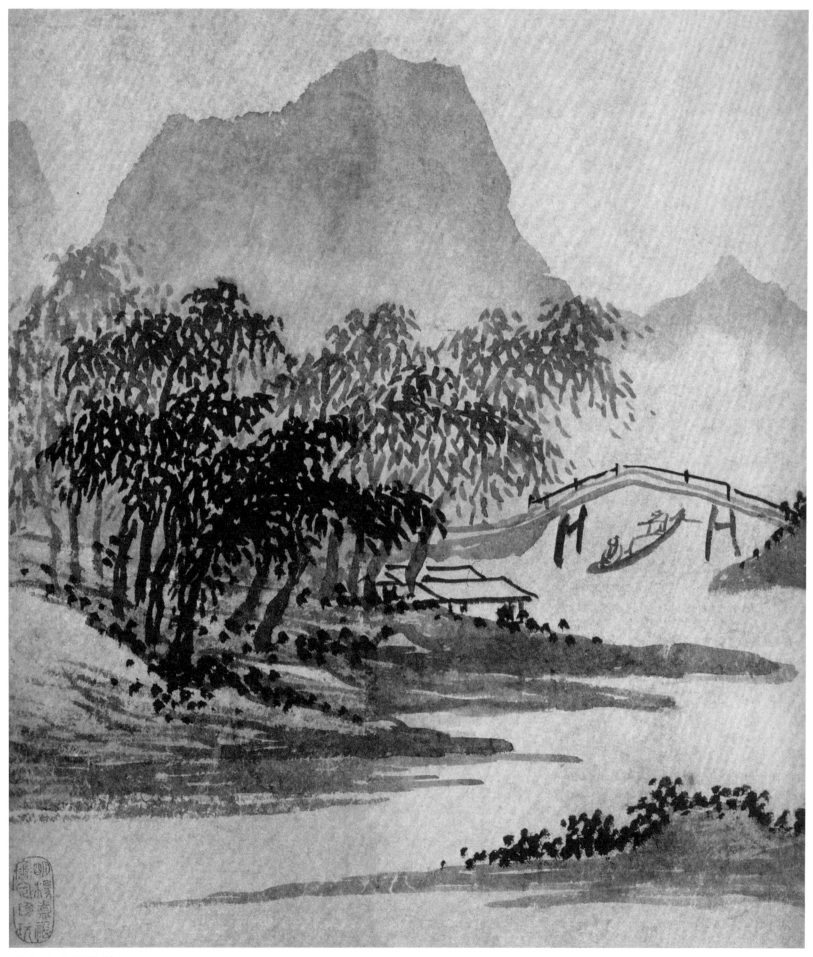

吴中山水图册选五

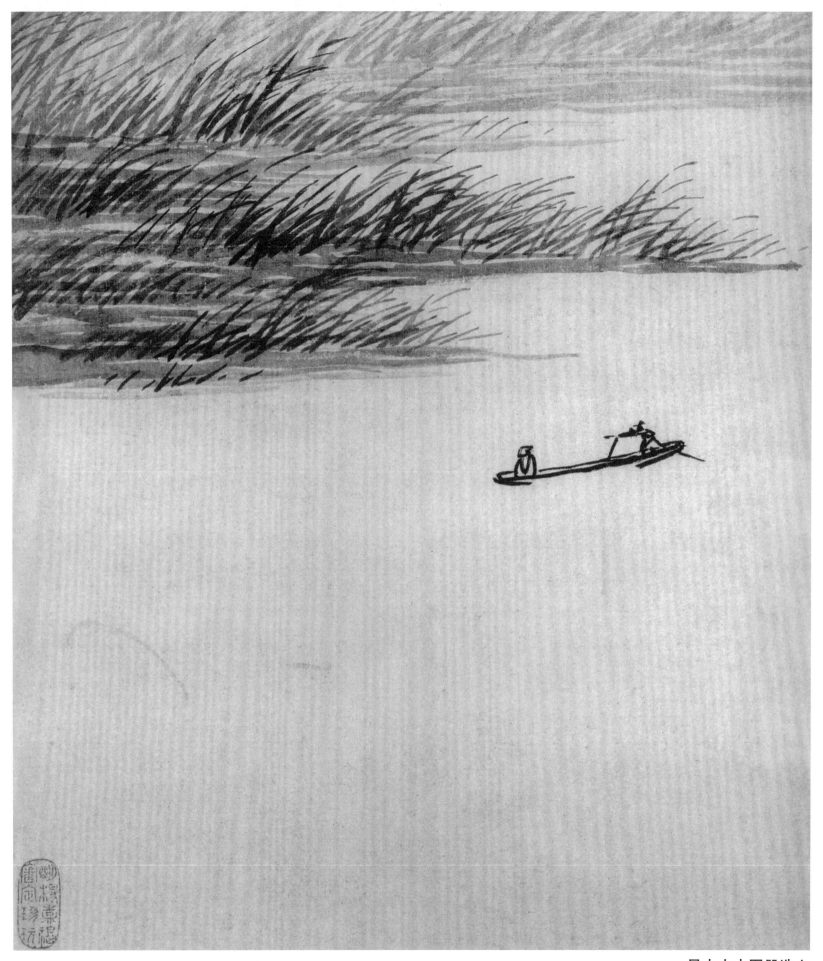

吴中山水图册选六

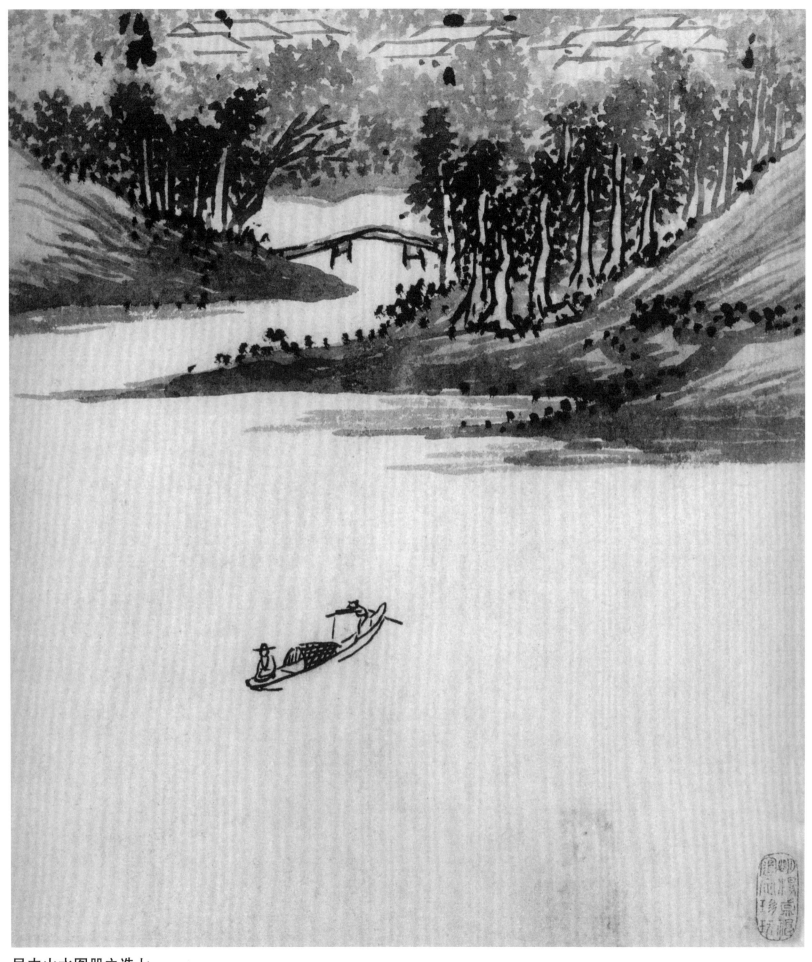

吴中山水图册之选七

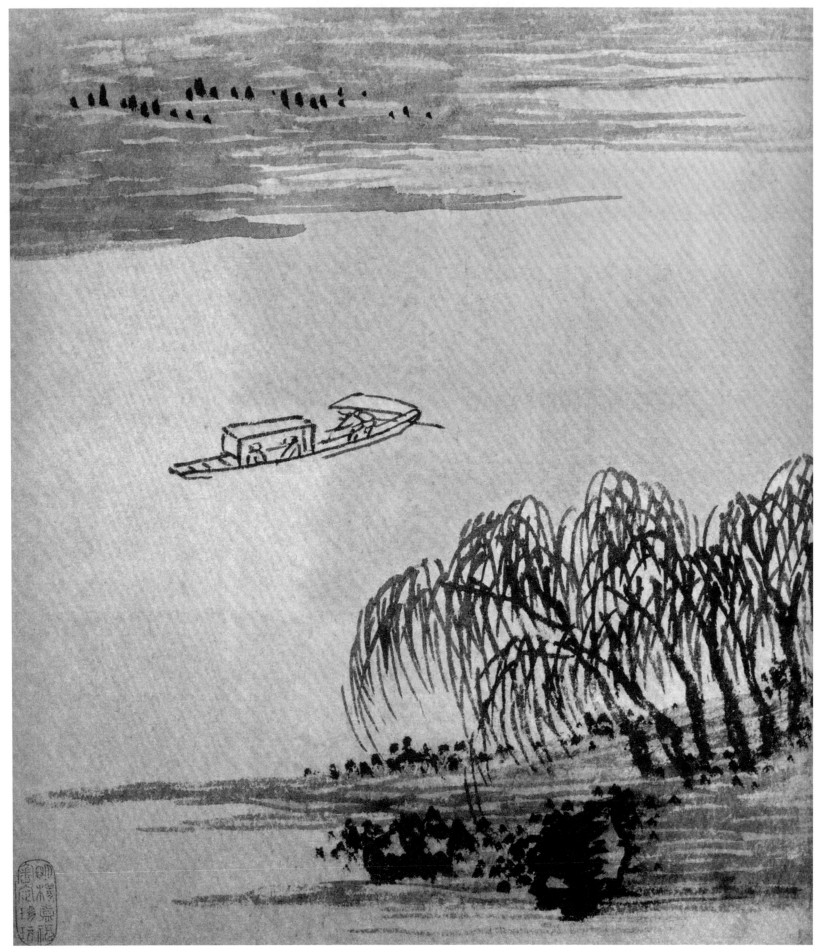

吴中山水图册选八

东庄图册

　　《东庄图》是沈周非常重要的一件绘画作品，所表现的就是耕读之乐，是沈周为他的密友吴宽所画。东庄是吴宽祖上遗留下来的别墅，这个别墅是带有私家园林性质的。这套册页中很多景点，如振衣冈、麦山、耕息轩、鹤洞、竹田之类都是很典型的苏州园林景观。画家通过这套册页很好地处理了实景和再创造间的关系，既有园林景点的特征，又有画家自由想象的成分，实中有虚，虚中有实，不愧是吴门画派的经典名作。

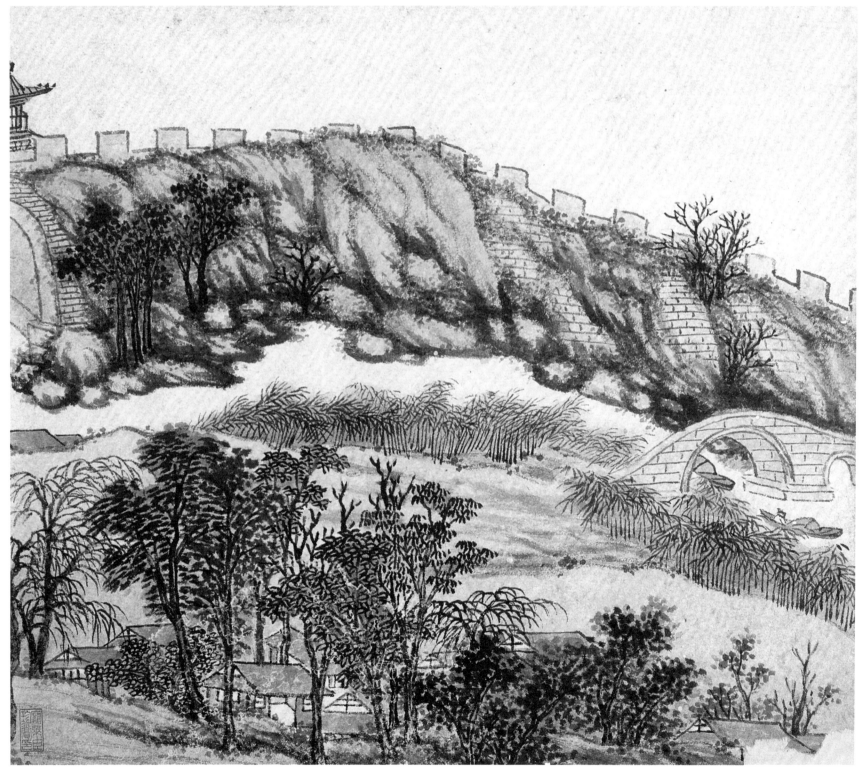

东庄图册二十一开（东城）

此作墨色浓润，线条圆劲，糅粗笔细笔于一体，别具特色。画法严谨精到，用笔圆厚，设色秾丽，是沈周中年所作，为其传世作品中的佼佼者。该二十一景点分别为：振衣冈、麦山、耕息轩、朱樱径、竹田、果林、北港、稻畦、续古堂、知乐亭、全真馆、曲池、东城、桑州、艇子浜、鹤洞、拙修庵、菱豪、西溪、南港、折桂桥。

后人盛赞沈周的《东庄图册》，"观其出入宋元，如意自在，位置既奇绝，笔法复纵宕，虽李龙眠山庄图、鸿乙草堂图不多让也。"

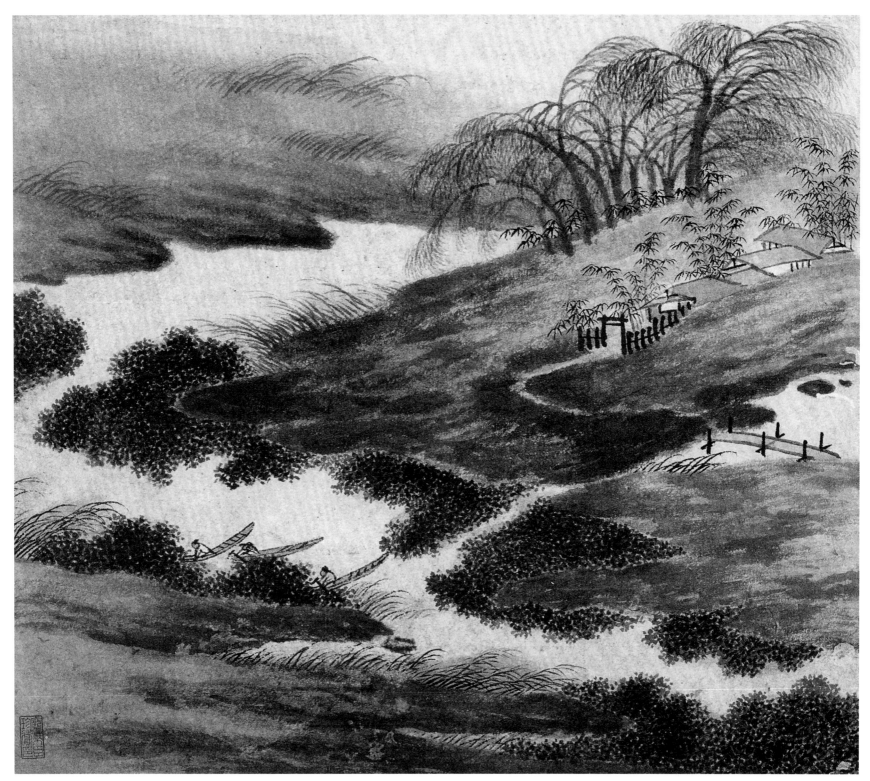

<div align="right">东庄图册二十一开（东濠）</div>

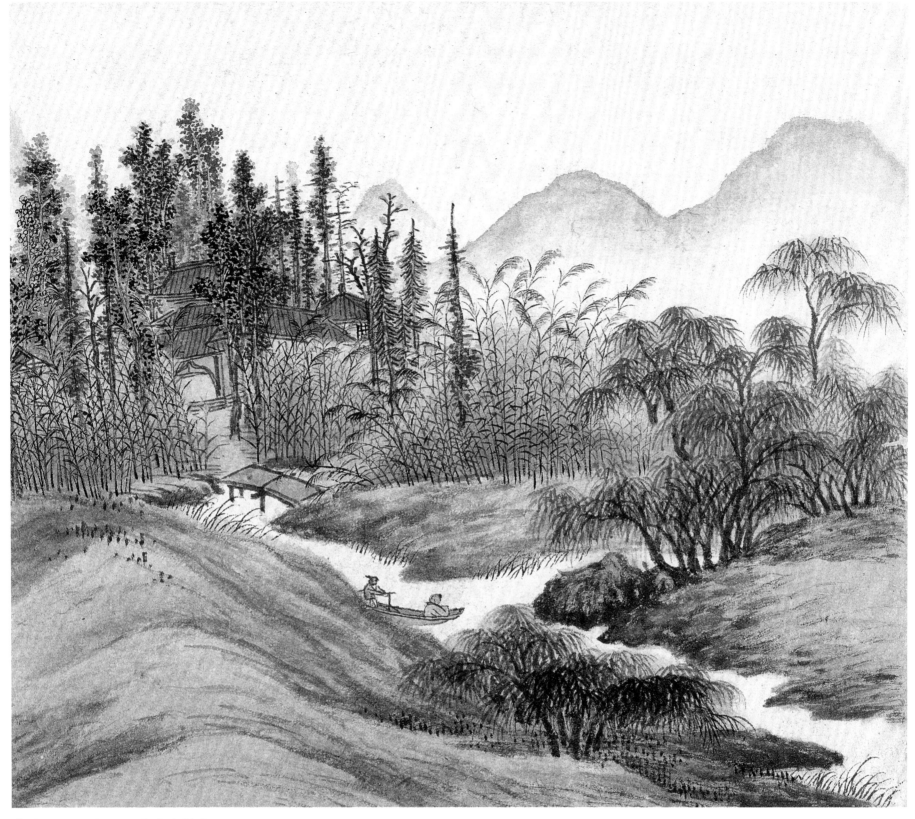

东庄图册二十一开（全真馆）

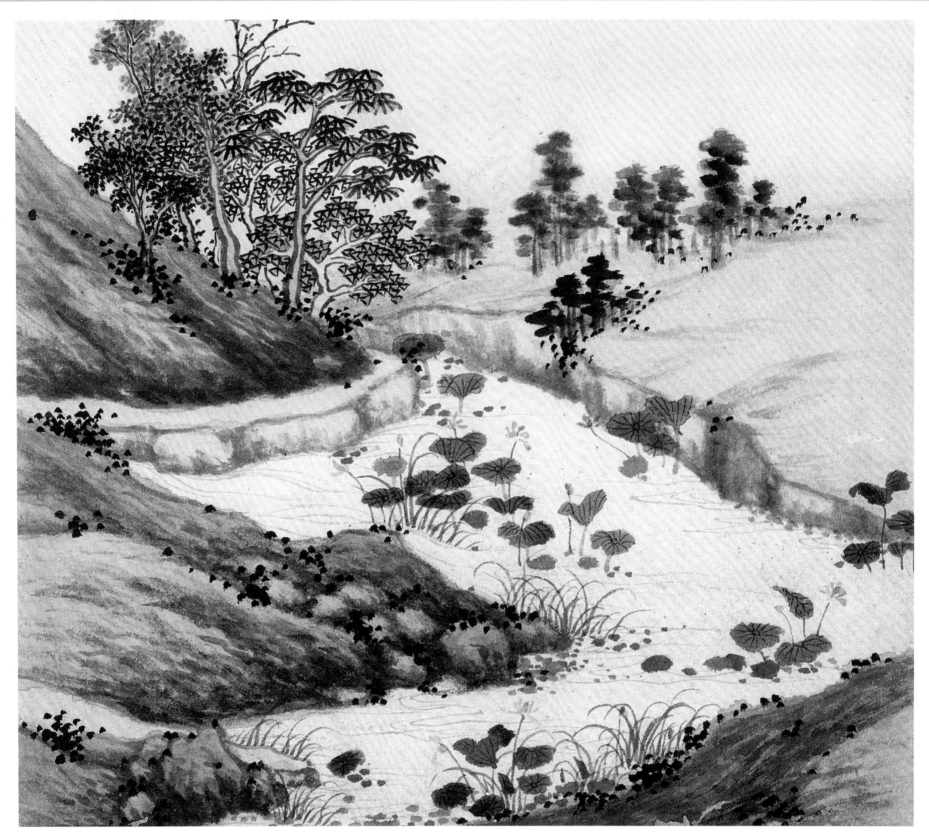

东庄图册二十一开（北港）

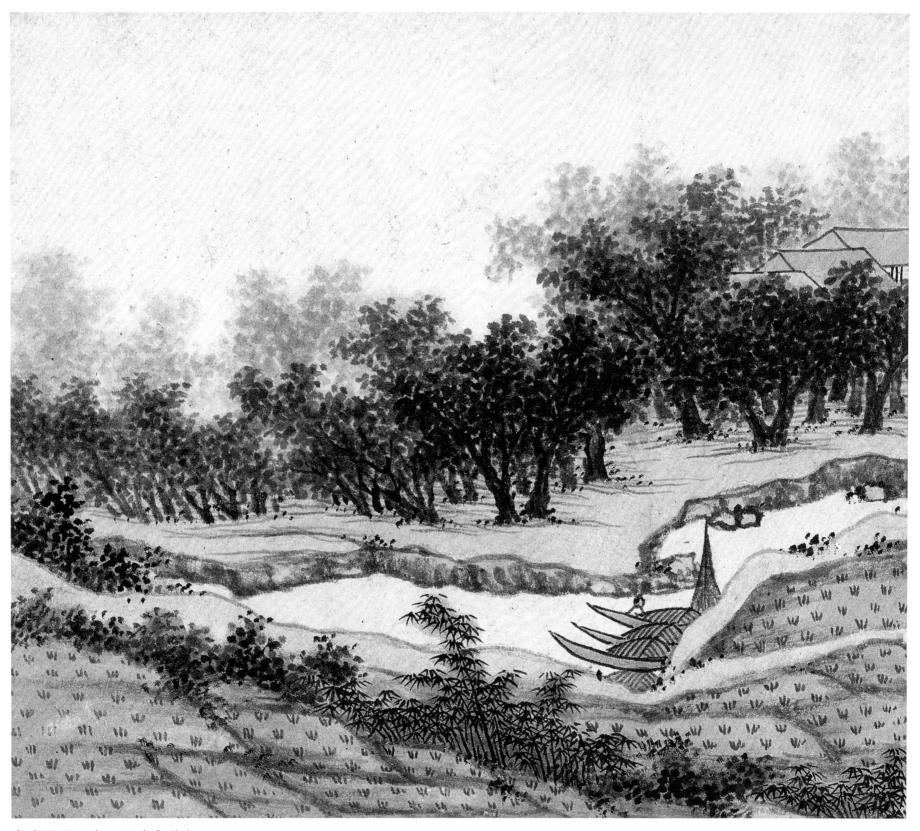

东庄图册二十一开（南港）

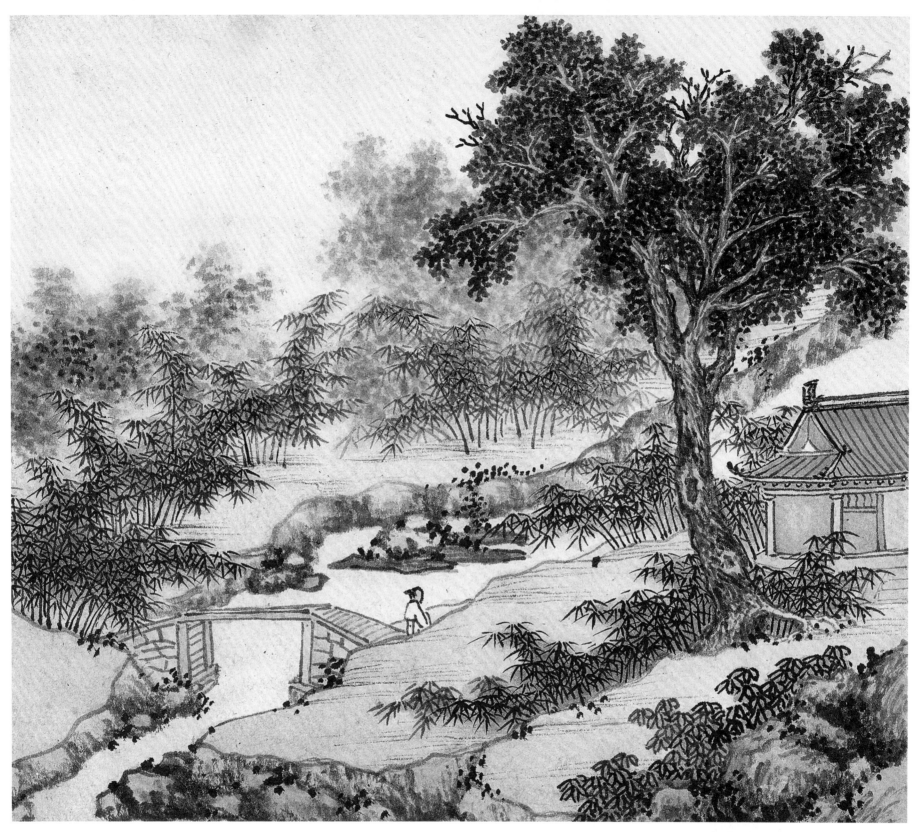

东庄图册二十一开（折桂桥）

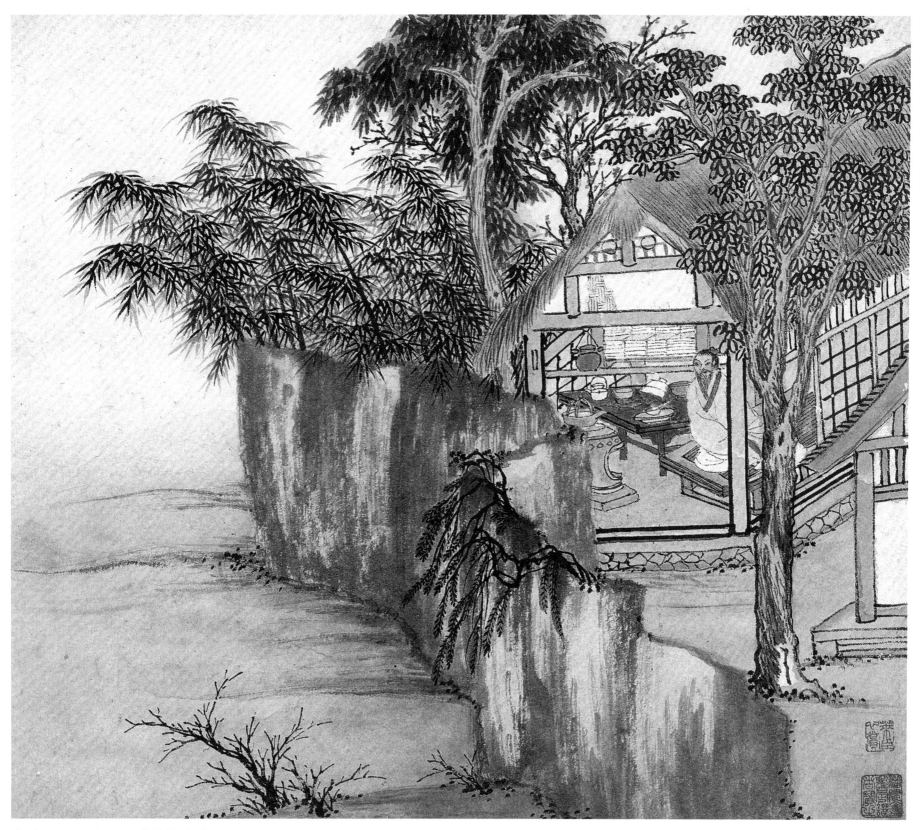

东庄图册二十一开（拙修庵）

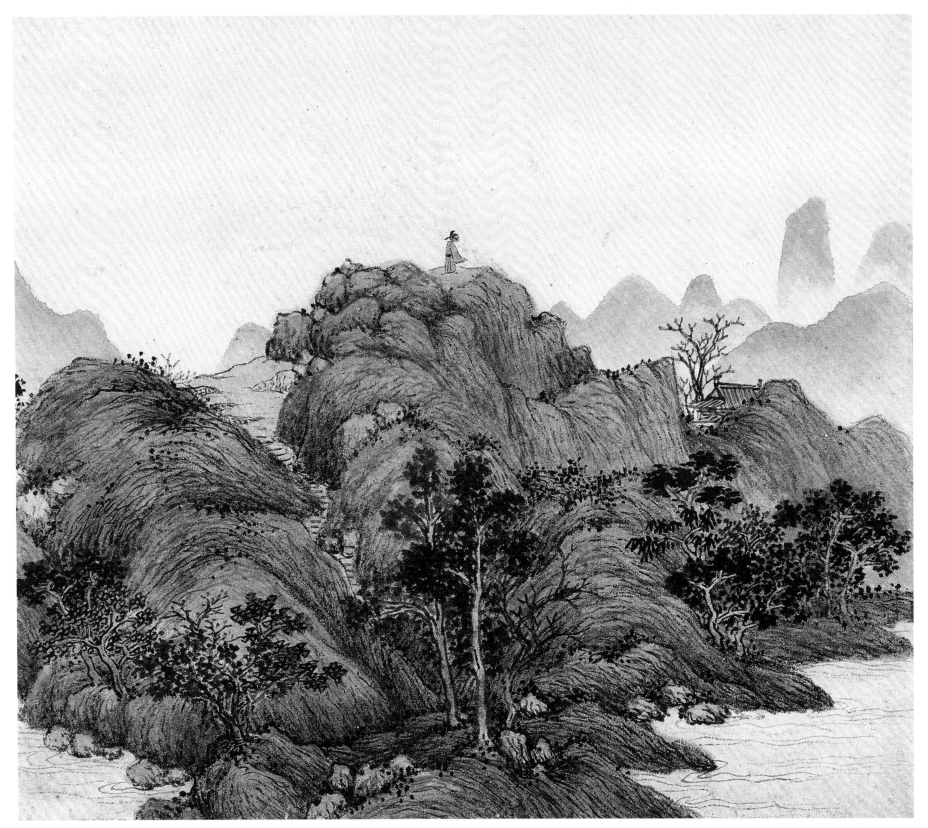

东庄图册二十一开（振衣冈）

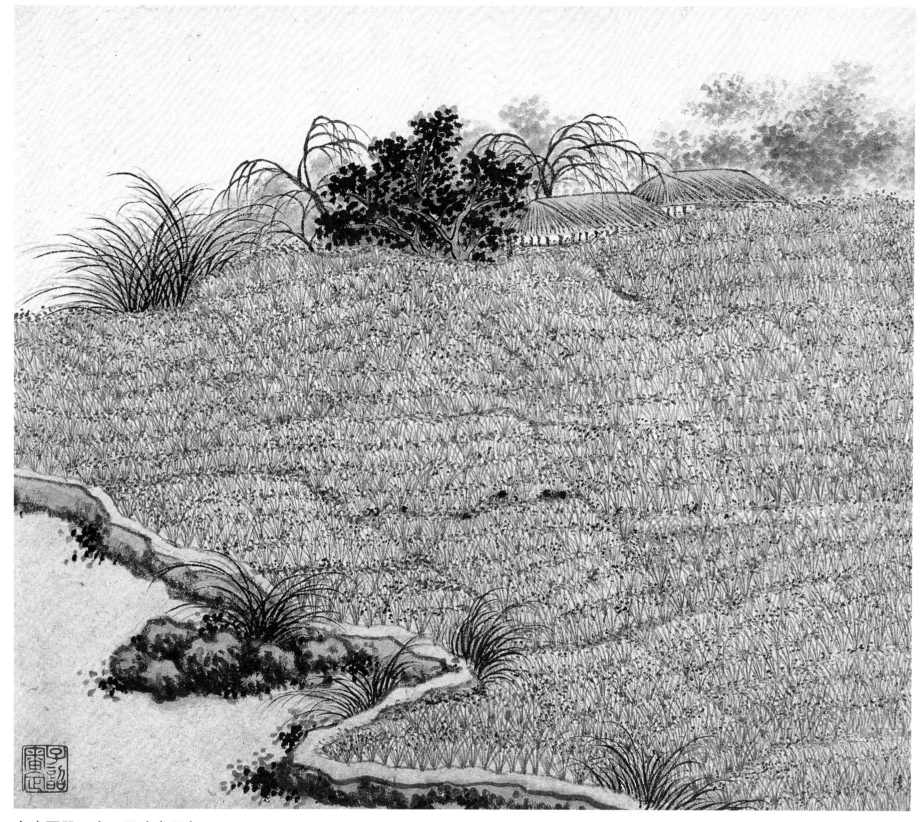

东庄图册二十一开（方田）

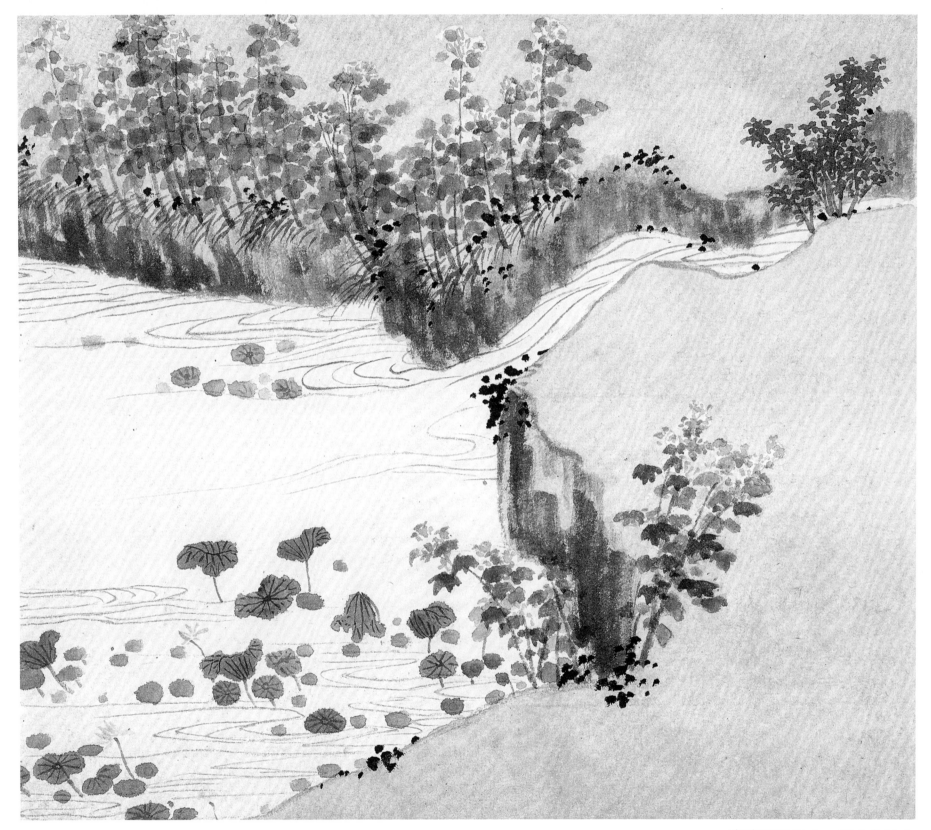

东庄图册二十一开（曲池）

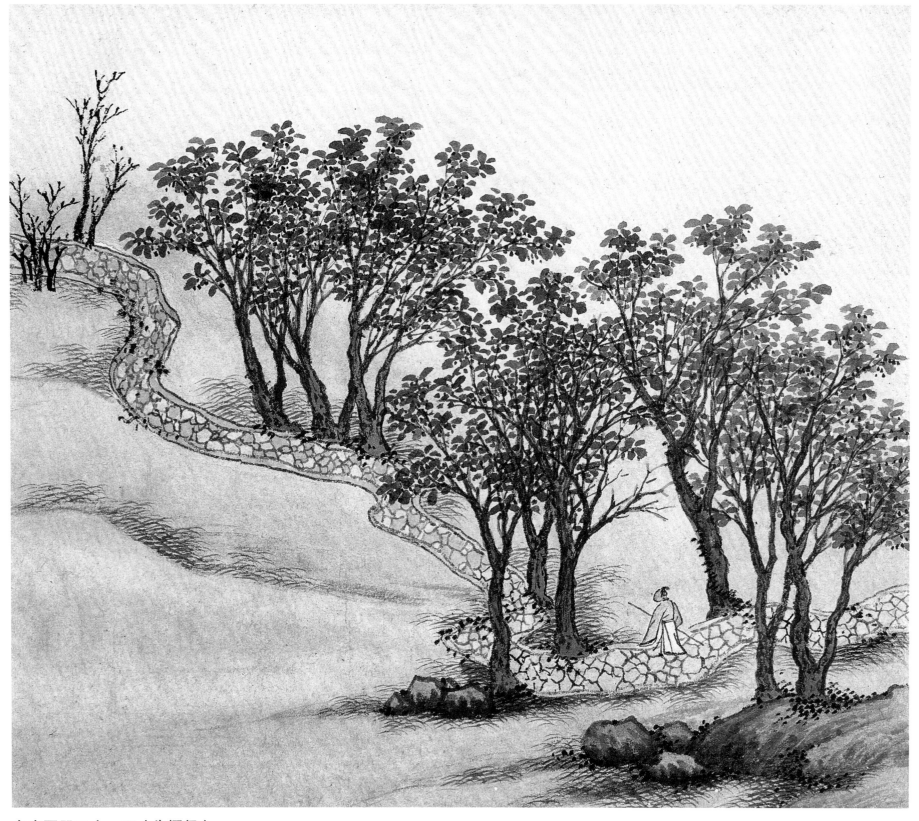

东庄图册二十一开（朱樱径）

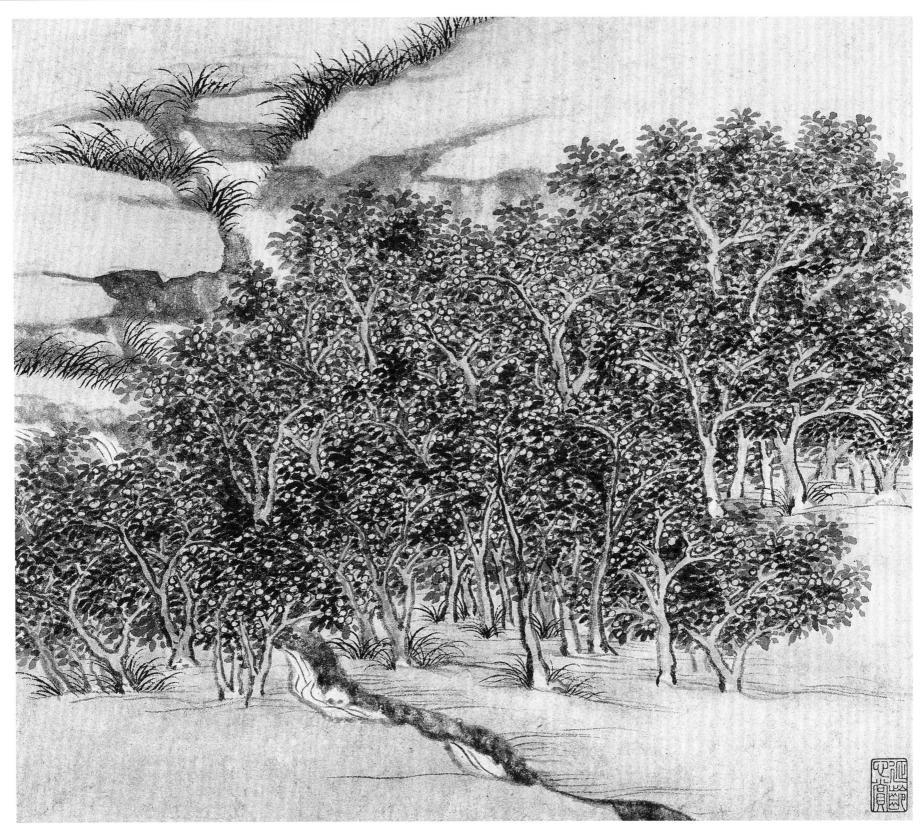

东庄图册二十一开（果林）

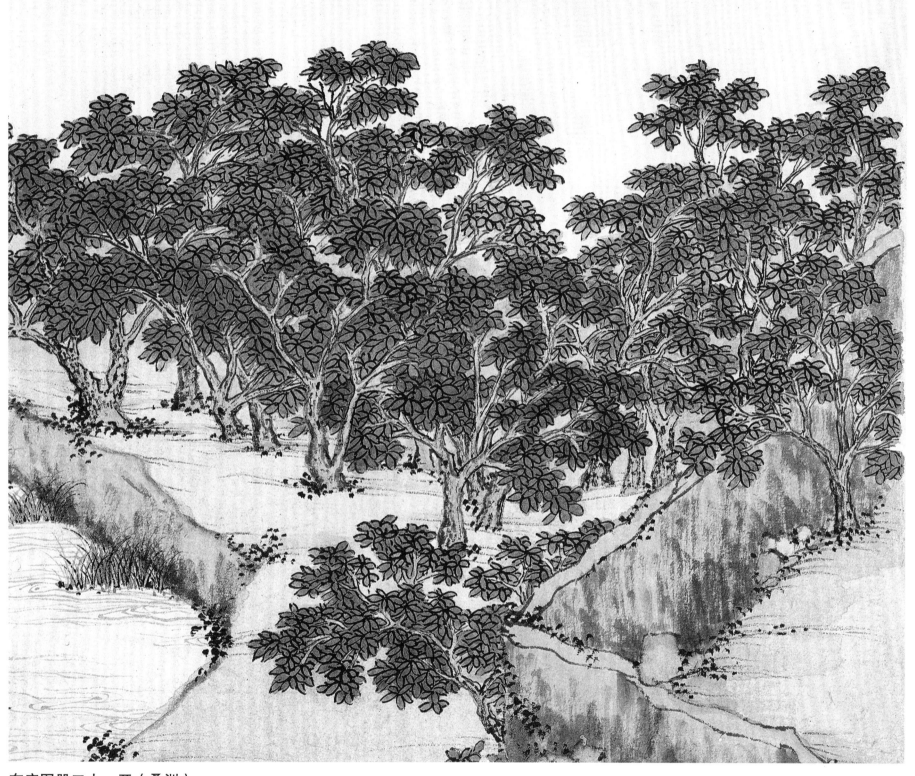

东庄图册二十一开（桑洲）

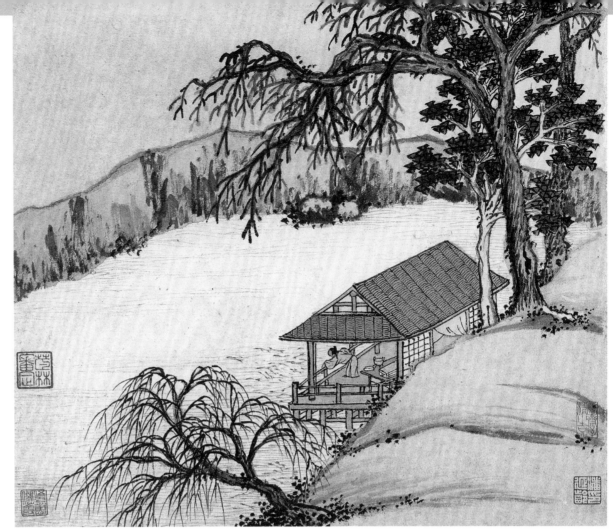

东庄图册二十一开（知乐亭）

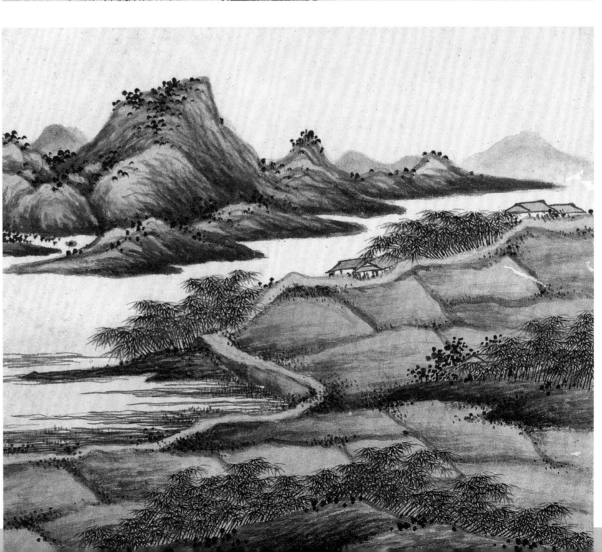

东庄图册二十一开（竹田）

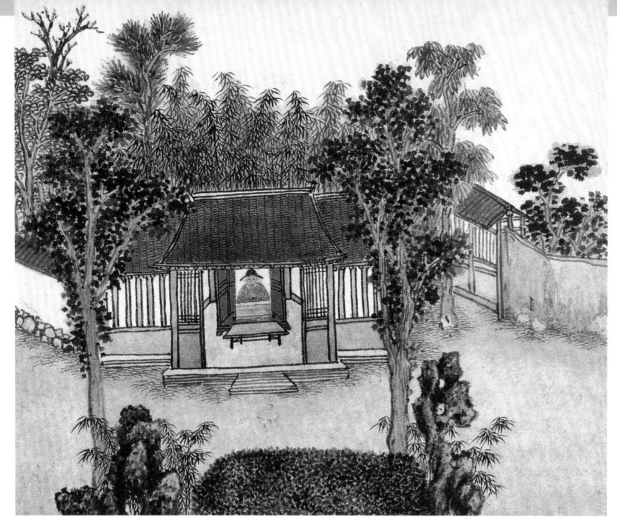

东庄图册二十一开（续古堂）

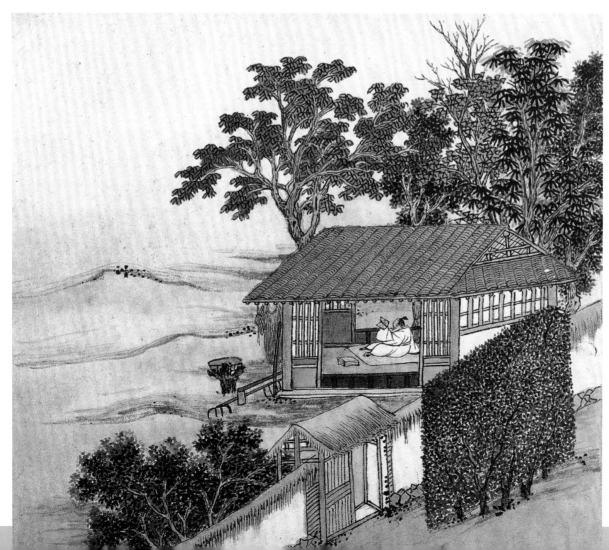

东庄图册二十一开（耕息轩）

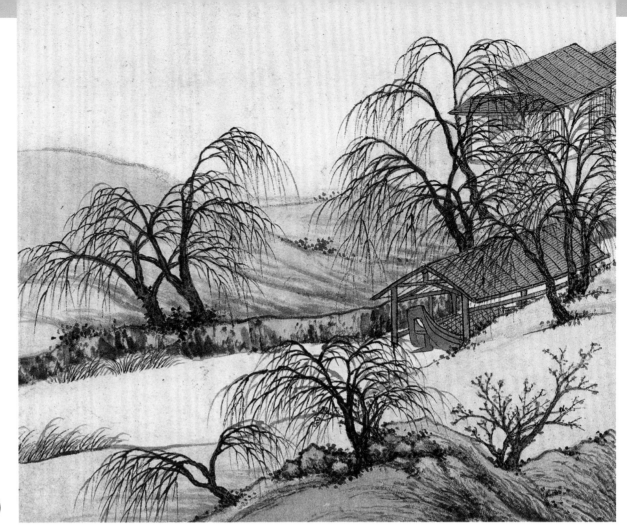

东庄图册二十一开（艇子浜）

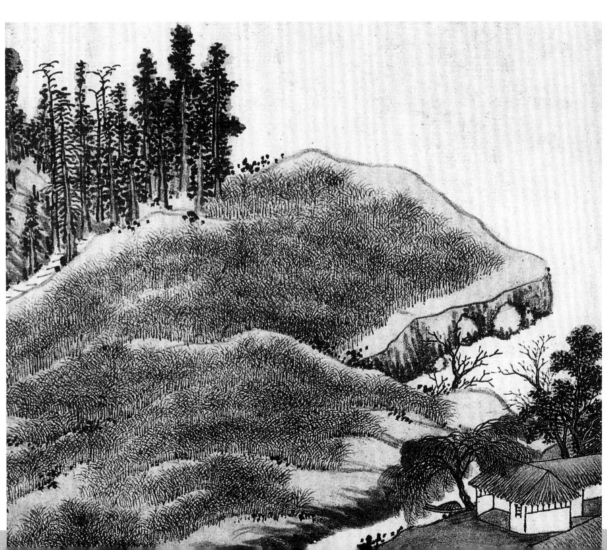

东庄图册二十一开（芝丘）

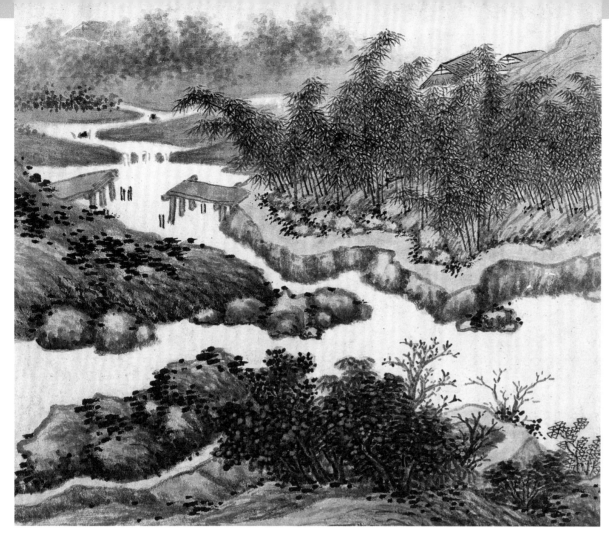

东庄图册二十一开（西溪）

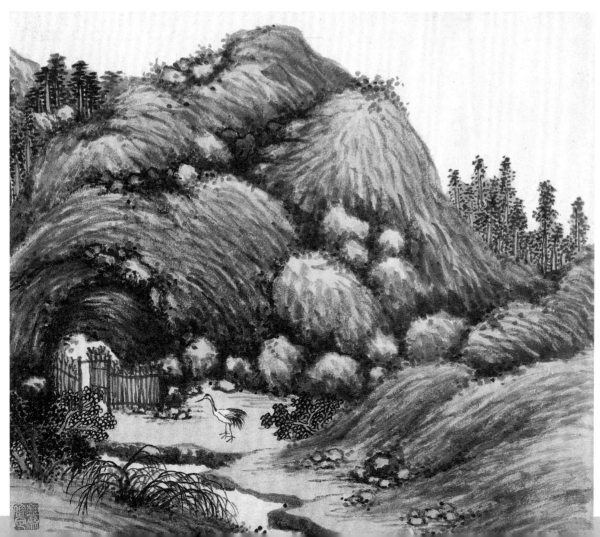

东庄图册二十一开（鹤峒）